特殊奧運
——花式滑冰——

2018 特奧花式滑冰運動規則

（版本：2018 年 6 月）

1. 總則 ..8

2. 正式比賽 ..8

 2.1　規定動作技術賽 ...8

 2.2　個人花式，個人 ...8

 2.3　雙人花式滑冰 ...8

 2.4　冰舞（冰舞 1-6 級）8

 2.5　融合雙人花式滑冰（雙人 1-3 級）8

 2.6　融合冰舞（冰舞 1-6 級）8

 2.7　融合團體花式滑冰（隊形滑冰 1-2 級）（非世界賽項目）...9

3. 設施場地 ..9

 3.1　滑冰場 ..9

 3.2　熱身區 ..9

 3.3　音響系統 ..9

4. 比賽器材 ..9

 4.1　溜冰鞋 ..9

 4.2　比賽服裝 ..9

 4.3　音樂 ..10

 4.4　曲目動作表 ..10

5. 工作人員 ..10

 5.1　競賽工作人員 ..10

 5.2　評審 ..10

6. 比賽程序（開始順序與熱身開始順序）10

 6.1　抽籤 ..10

 6.2　熱身時間 ..10

6.3 熱身分組 .. 11

7. 比賽規則：個人花式（個人賽）.................. 11

7.1 規定動作規則 .. 11

7.2 一級 ... 14

7.3 二級 ... 15

7.4 三級 ... 15

7.5 四級 ... 16

7.6 五級 ... 19

7.7 六級 ... 22

8. 比賽規則：雙人花式滑冰 24

8.1 表演規則 .. 24

8.2 雙人一級 .. 26

8.3 雙人二級 .. 27

8.4 雙人三級 .. 28

9. 規則：冰舞 .. 31

9.1 競賽規則 .. 31

9.2 音樂規定 .. 32

9.3 評分 ... 32

9.4 一級 ... 33

9.5 二級 ... 35

9.6 三級 ... 37

9.7 四級 ... 39

9.8 五級 ... 41

9.9 六級 ... 43

10. 融合團體花式滑冰（非世界賽項目）......... 45

10.1 一級 .. 45

10.2 二級 .. 46

11. 融合比賽 .. 47

12. 計分規則（僅適用於技術組、裁判和評審）.... 47
12.1 基本原則 .. 48
12.2 成績判定與公布 .. 48

13. 大會人員指派 .. 52
13.1 冬季世界賽評審團 52

14. 規定動作 .. 52
14.1 規定動作規則 .. 53
14.2 規定動作規則 1 級 53
14.3 規定動作規則 2 級 53
14.4 規定動作規則 3 級 53
14.5 規定動作規則 4 級 54
14.6 規定動作規則 5 級 54
14.7 規定動作規則 6 級 54
14.8 規定動作規則 7 級 54
14.9 規定動作規則 8 級 54
14.10 規定動作規則 9 級 55
14.11 規定動作規則 10 級 55
14.12 規定動作規則 11 級 55
14.13 規定動作規則 12 級 55

■ 花式滑冰

關於花式滑冰項目：

花式滑冰是以單人、雙人或團體形式，在滑冰場上表演旋轉、跳躍、步法，以及其他精細複雜具挑戰性動作的運動。運動員們從初學者階段到奧運（資歷較高者）以及地方、國內、國際層級，進行不同水平的比賽。

特殊奧林匹克花式滑冰項目設立 1977 年。

相關數據：

- 2011 年有 7,304 位特殊奧運運動員參與了花式滑冰競賽
- 2011 年有 43 個成員組織舉辦了花式滑冰競賽
- 從 2005 到 2011 年，特殊奧運花式滑冰相關的比賽活動數量成長了 40%
- 奧運花式滑冰運動員 Michelle Kwan（關穎珊）是特殊奧運花式溜冰項目積極活躍的支持者

競賽項目：

- 技巧比賽
- 個人比賽
- 雙人滑冰
- 冰上舞蹈

- 融合運動雙人滑冰
- 融合運動冰上舞蹈

協會／聯盟／贊助者：：

國際滑冰總會

特殊奧運花式滑冰的不同之處：

每項運動和賽事中的運動員均按年齡、性別和能力分組，讓參與者皆有合理的獲勝機會。在特殊奧運中，沒有世界紀錄，因為每個運動員，無論在最快還是最慢的組別，都受到同等重視和認可。在每個組別中，所有運動員都能獲得獎勵，從金牌、銀牌和銅牌，到第四至第八名的緞帶。依同等能力分組的理念是特殊奧運競賽的基礎，實踐於所有項目之中，包括田徑、水上運動、桌球、足球、滑雪或體操等所有賽事。所有運動員都有公平的機會參加、表現，盡其所能而獲得團隊成員、家人、朋友和觀眾的認可。

1 總則

正式特奧花式滑冰規則將規範所有特奧花式滑冰賽事。針對這項國際運動項目，特奧會依據國際滑冰總會（ISU，International Skating Union）的花式滑冰規則（詳見 http://www.isu.org）訂定了相關規則。國際滑冰總會（ISU）之規則應予以採用，除非該等規則與正式特奧花式滑冰規則或特奧通則第 1 條有所牴觸。若有此情形，應以正式特奧花式滑冰規則為準。

有關行為準則、訓練標準、醫療與安全規範、分組、獎項、比賽升等條件及融合團體賽等資訊，請參閱特奧通則第 1 條：http://media.specialolympics.org/resources/sports-essentials/general/Sports-Rules-Article-1.pdf。

2 正式比賽

比賽項目旨在為不同能力的運動員提供比賽機會。各賽事可視情況決定所提供的比賽項目及視必要性訂定管理比賽項目之規章。教練可因應運動員的能力及興趣，選擇合適的項目加以培訓。

下列為特殊奧林匹克提供的正式項目。

2.1 規定動作技術賽（非世界賽項目，主要用於區域和計畫層級的比賽）

2.2 個人賽（個人 1-6 級）、短曲（4-6 級）和長曲（1-6 級）

2.3 雙人花式滑冰（雙人 1-3 級）、短曲（3 級）和長曲（1-3 級）

2.4 冰舞（冰舞 1-6 級）

2.5 融合雙人花式滑冰（雙人 1-3 級）
- 男子融合夥伴搭配一名運動員
- 女子融合夥伴搭配一名運動員

2.6 融合冰舞（冰舞 1-6 級）

2.7 融合團體花式滑冰（團體花式滑冰 1-2 級）（非世界賽項目）

3 設施場地

3.1 滑冰場

須為長方形，至少須為 56 公尺（長）x26 公尺（寬），不得大於 60 公尺（長）x30 公尺（寬）。工作人員不應坐在冰面上；評審和裁判的位置在場地圍板外，技術組則應盡可能坐在較高的位置。

3.2 熱身區

應為運動員準備熱身區和更衣室。

3.3 音響系統

必須提供音響系統，供選手以 CD 或其他核准格式播放音樂。

4 比賽器材

4.1 冰鞋

特奧比賽中使用的花式冰鞋刀刃必須削尖以形成凹型截面，但不得變更刀刃兩側之間的寬度；然而，刀刃截面可成微梯形或稍窄。

4.2 比賽服裝

- 選手服裝應莊重高雅並適合運動競賽，設計不可花俏或戲劇化，但可配合比賽音樂的特色。
- 服裝不得過分裸露，男選手必須穿著長褲，不可穿著緊身褲。此外，在冰舞項目中，女選手必須穿著裙子。不可使用裝飾和道具。
- 若服裝不符規定，將扣總分 0.5 分。
- 服裝的裝飾必須不可拆卸。若服裝配件或裝飾掉落冰面，將扣總分 0.5 分。

4.3 音樂

- 所有選手均須以 CD 或其他核准格式提供高音質的音樂。
 1. 各表演曲目（短曲／長曲）須分別錄製為單首音樂放在單獨 CD 上。
 2. 選手必須提供各表演曲目的備用音樂。

4.4　曲目動作表

　　每位選手／雙人隊伍／組合須繳交曲目動作表（或說明比賽的表演動作的正式表格），指定舞步除外。

5　工作人員

5.1　競賽工作人員

- 裁判
- 技術總監
- 技術專家
- 技術助理
- 記分員
- 影像重播操作員（若使用影像重播系統）

5.2　評審委員

- 　評審委員團至少三人，最多九人。

6　比賽程序（開始順序與熱身開始順序）

6.1　抽籤

- 比賽報名截止後，主辦單位會在賽前以電腦抽籤決定順序。

6.2　熱身時間

- 必須為所有選手分配熱身時間。
 1. 個人花式滑冰：
 2. 一至三級：4 分鐘

3. 四至六級：短曲 4 分鐘

4. 四至六級：長曲 6 分鐘

- 雙人花式滑冰：

1. 一至二級：4 分鐘

2. 三級：短曲 4 分鐘

3. 三級：長曲 6 分鐘

- 冰舞：

1. 一至三級：4 分鐘（搭配音樂）

2. 四至六級：5 分鐘（搭配音樂）

6.3　熱身分組

1. 個人花式滑冰：熱身時每一組不得多於六名選手。

2. 雙人花式滑冰：熱身時每一組不得多於四隊。

3. 冰舞：熱身時每一組不得多於五隊。

7　比賽規則：個人花式（個人賽）

7.1　規定動作規則

- 1 級規定動作

1. 無輔助站立 5 秒鐘

2. 跌倒和無輔助自行爬起來

3. 無輔助原地曲膝蹲

4. 有輔助向前踏步 10 步

- 2 級規定動作

1. 無輔助向前踏步 10 步

2. 原地葫蘆形（重複 3 個）

3. 有輔助後退扭動蛇行或踏步

4. 雙腳前進滑行，距離至少等一個身長

- 3 級規定動作

1. 後退扭動 S 形或踏步

2. 5 個前進葫蘆型，距離至少 10 英尺

3. 前進滑行穿過滑冰場

4. 前進蹲滑，距離至少一個身長

- **4 級規定動作**

 1. 雙腳後退滑行，距離至少一個身長

 2. 原地雙腳跳躍

 3. 單腳雪型煞車（左或右）

 4. 前進單腳滑行（左和右），距離至少一個身長

- **5 級規定動作**

 1. 前進滑行穿過滑冰場

 2. 5 個後退葫蘆型

 3. 左右前進雙腳 S 形穿過滑冰場

 4. 雙腳原地前進轉後退

- **6 級規定動作**

 1. 雙腳滑行前進轉後退

 2. 5 個連續單腳前進葫蘆型繞圈（左和右）

 3. 後退單腳滑行（左和右），距離至少一個身長

 4. 前轉身

- **7 級規定動作**

 1. 後退滑行穿過滑冰場

 2. 雙腳滑行後退轉前進

 3. 左或右腳 T 字煞車（煞車腳在後）

 4. 雙腳前進轉身繞圈（左和右）

- **8 級規定動作**

 1. 5 個連續前進交叉（左和右）

 2. 前進外刃（左和右）

3. 5 個連續單腳後退葫蘆型繞圈（左和右）

4. 雙腳旋轉

- 9 級規定動作

 1. 前進外刃轉 3（左和右）

 2. 前進內刃（左和右）

 3. 前進拖煞或單腳半蹲滑行，高度不拘

 4. 兔跳

- 10 級規定動作

 1. 前進內刃轉 3（左和右）

 2. 5 個連續後退交叉（左和右）

 3. 雪梨煞車

 4. 3 次前進飛燕，距離一個身長

- 11 級規定動作

 1. 連續前進外刃（每一腳至少各 2 次）

 2. 連續前進內刃（每一腳至少各 2 次）

 3. 前進內刃摩合克（左和右）

 4. 連續後退外刃（每一腳至少各 2 次）

 5. 連續後退內刃（每一腳至少各 2 次）

- 12 級規定動作

 1. 華爾滋跳

 2. 單腳旋轉（至少 3 圈）

 3. 前進交叉、內刃摩合克、後退交叉、前踏（連接步法應以順時針和逆時針方式重複）

 4. 規定動作 9-12 級中三個動作的組合

- 13 級規定動作

- 一級個人花式須具備動作為 1-5 級之能力並以此為限。

- 二級個人花式須具備規定動作為 1-9 級之能力並以此為限。

- 三級個人花式須具備規定動作為 1-12 級之能力並以此為限。
- 四、五、六級個人花式須具備規定動作為 1-12 級、步法和困難的跳躍、旋轉和飛燕之能力。
- 參考文件：花式滑冰教練指南（http://resources.specialolympics.org/）

7.2　個人花式一級

- 參賽資格：一級選手必須能完成規定動作 1-5 級所需的技巧（並以此為限）。
- 一級長曲表演（使用音樂時間，一分鐘）
 1. 選手可於冰面上任一點開始表演。
 2. 一旦選手開始滑冰，便開始評分與計時。表演不得長於 1'00"+/-10" 分鐘。
 3. 表演必須搭配音樂、演奏或有唱歌的樂曲。
 4. 此為初級長曲表演。

 選手將表演下列 1-5 級規定動作中的六項指定動作，每個動作都會獲得一個基礎分值和質量分數。

 任何額外動作皆不給分亦不計入成績中，但只要是規定 1-5 級中的動作，仍可做為串聯動作。

 選手可自行決定動作的先後順序。

 若動作可定點或動態表現，動態表現將視為品質較高並反映在質量分數上。

 （1）前進葫蘆型（至少 5 個）（FSw）

 （2）倒退葫蘆型（至少 5 個）（BSw）

 （3）左或右前進單腳滑（滑行長度將影響質量分數）（FGl）

 （4）原地或動態雙腳跳躍（僅限前進）（TFJu）

 （5）單腳前進雪犁煞車（左或右）（FSSt）

 （6）左右前進 S 形滑行（雙腳必須平行並向曲線傾斜）

5. 表演中不得加入超過 5 級的規定動作。若表演中加入越級動作，每個動作將強制扣總分 0.5 分。

6. 扣分標準：

（1）每一跌倒：扣總分 0.5 分

（2）服裝違規：扣總分 0.5 分

（3）音樂違規（音樂時間不符規定）：每 5 秒扣總分 0.5 分

7. 表演分評比項目：

動作表現，係數：1.0

7.3　二級

- **參賽資格**：二級選手必須能完成 1-9 級規定動作所需的技巧（並以此為限）。

7.4　三級

- **參賽資格**：三級選手必須能完成規定動作 1-12 級所需的技巧（並以此為限）。

- 三級長曲表演

1. 選手可於冰面上任一點開始表演。

2. 一旦選手開始滑冰，便開始評分與計時。表演不得長於 2'00"+/-10" 分鐘。

3. 表演必須搭配音樂、演奏或有唱歌的樂曲。

4. 此為中級長曲表演。

選手將表演下列 1-12 級規定動作中的七項指定動作，每個動作都會獲得一個基礎分值和質量分數。

任何額外動作皆不給分亦不計入成績中，但只要是 1-12 級中的動作，仍可做為組合動作。

選手可自行決定動作的先後順序。

若動作可定點或動態表現，動態表現將視為品質較高並反映在質量分數上。

（1）前進飛燕（FSp）

（2）單腳直立旋轉（USp）（至少三圈）

（3）原地或動態華爾滋跳（W）

（4）八字型連續後退交叉（左和右）（每一圈 4-6 個交叉）（BCr）

（5）連續前進內刃（雙腳輪流換刃四次＝共四個）（FiEd）

（6）前進內刃轉 3（左和右）（原地或動態）（FiTTu）– 這將視為一個動作，3 個轉體必須連續完成，之間只能加入極少步法

（7）連接步法（StSq）包括規定動作 9-12 級的步法與轉體（覆蓋至少一半冰面範圍，可以是直線或圓形）

5. 表演中不得加入超過 12 級的規定動作。若表演中加入越級動作，每個動作將強制扣總分 1.0 分。

6. 扣分標準：

（1）每一跌倒：扣總分 0.5 分

（2）服裝違規：扣總分 0.5 分

（3）音樂違規（音樂時間不符規定）：每 5 秒扣總分 0.5 分

7. 表演分評比項目：

動作表現

音樂表達，係數：1.0

7.5　四級

● 四級短曲表演

1. 選手可於冰面上任一點開始表演。

2. 一旦選手開始滑冰，便開始評分與計時。表演不得長於 1'15''+/-10'' 分鐘。

3. 表演必須搭配音樂、演奏或有唱歌的樂曲。

4. 內容：

選手將表演下列三項指定動作，每個動作都會獲得一個基礎分值和質量分數。

任何額外動作皆不給分亦不計入成績中，但只要不是更高等級的動作，仍可做為串聯動作。

選手可自行決定動作的先後順序。

（1）一圈沙克跳躍（1S）或一圈拖路普跳躍（1T）

（2）個人蹲轉不換腳（SSp）（以蹲姿轉至少 3 圈）

（3）滑冰技巧接續步法 A（SSkSqA）：八字型華爾滋三步接續步法，可以兩個滑步做為起步。

 1) 右前進外刃轉 3

 2) 左後退外刃

 3) 右前進外刃轉 3

 4) 左後退外刃

 5) 右前進外刃轉 3

 6) 左後退外刃

 7) 往前踏右前進外刃

 8) 雙腳滑行回到中心點

 9) 左前進外刃轉 3

 10) 右後退外刃

 11) 左前進外刃轉 3

 12) 右後退外刃

 13) 左前進外刃轉 3

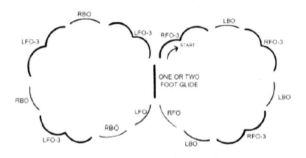

14) 右後退外刃

15) 往前踏左前進外刃

16) 單腳或雙腳滑行回到中心點

17) 每一圈至少要完成三個轉 3 ／後退步法。

- **四級花式長曲表演**

1. 選手可於冰面上任一點開始表演。

2. 一旦選手開始滑冰，便開始評分與計時。表演不得長於 2'15''+/-
 10'' 分鐘。

3. 表演必須搭配音樂、演奏或有唱歌的樂曲。

4. 此為更進階長曲表演。

 選手將表演下列九項指定動作，每個動作都會獲得一個基礎分值
 和質量分數。

 任何額外動作皆不給分亦不計入成績中，但只要是一至四級中的
 動作，仍可做為串聯動作。

 選手可自行決定動作的先後順序。

 （1）五個跳躍動作

 1) 允許的跳躍動作：華爾滋跳（W）、一圈沙克跳躍（1S）、
 一圈拖路普跳躍（1T）、一圈路普跳躍（1Lo）。

 2) 每個一圈跳躍動作可表演兩次，最多共五個跳躍動作。

 3) 可以有兩個聯跳或步法（最多兩個跳躍）。

 4) 聯跳將視為一個跳躍動作。例如：1 個華爾滋跳（＝1
 個跳躍動作）、一圈沙克＋一圈拖路普聯跳（1S+1T）（＝
 1 個跳躍動作）。

 （2）三個旋轉

 1) 一個姿勢的旋轉（不換腳）（直立轉、後仰弓身轉、蹲
 轉或燕式轉）（Usp ／ LSp ／ SSp ／ CSp），至少三
 圈

 2) 一個後向直立轉（不換腳）（UBSp）（任何方式跳進

皆可），至少三圈

3) 一個換一次姿勢的旋轉（不換腳）（CoSp），每個姿勢至少兩圈

（2）一個連接步法（ChSq）（須覆蓋整個冰面，包括步法和轉體和至少一個飛燕姿勢）

5. 表演中不得加入超過四級的動作。若表演中加入越級動作，每個動作將強制扣總分 1.0 分。

6. 扣分標準：

（1）每一跌倒：扣總分 0.5 分

（2）服裝違規：扣總分 0.5 分

（3）音樂違規（音樂時間不符規定）：每 5 秒扣總分 0.5 分

7. 表演分評比項目：

滑冰技巧

動作表現

音樂表達，係數：1.0

7.6 五級

- 五級短曲表演

1. 選手可於冰面上任一點開始表演。

2. 一旦選手開始滑冰，便開始評分與計時。表演不得長於 1'30'' +/- 10'' 分鐘。

3. 表演必須搭配音樂、演奏或有唱歌的樂曲。

4. 內容：

選手將表演下列四項指定動作，每個動作都會獲得一個基礎分值和質量分數。

任何額外動作皆不給分亦不計入成績中，但只要不是更高等級的動作，仍可做為串聯動作。

選手可自行決定動作的先後順序。

（1）一圈路普跳躍（1Lo）。

（2）聯跳：一圈沙克跳躍＋一圈拖路普跳躍（1S+1T）

（3）燕式轉不換腳（CSp）（以燕式轉至少三圈）

（4）滑冰技巧連接步法 B（SSkSqB）：

可沿冰面的長或寬表演。選手必須使用雙腳接續完成以下步法，之間只能加入極少步法。右前進外刃轉內刃，左前進內刃轉 3；右前進內刃轉外刃，左前進外刃轉 3；右前進外刃轉內刃，右前進內刃轉 3；左前進內刃轉外刃，右前進外刃轉 3。選手可從任一腳開始。

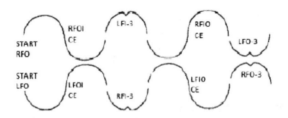

- **五級長曲表演**

 1. 選手可於冰面上任一點開始表演。

 2. 一旦選手開始滑冰，便開始評分與計時。表演不得長於 2'30''+/-10'' 分鐘。

 3. 表演必須搭配音樂、演奏或有唱歌的樂曲。

 4. 此為進階長曲表演。

 選手將表演下列 10 項指定動作，每個動作都會獲得一個基礎分值和質量分數。

 任何額外動作皆不給分亦不計入成績中，但只要是一至五級中的動作，仍可做為串聯動作。

 選手可自行決定動作的先後順序。

（1）六個跳躍動作

允許的跳躍動作：華爾滋跳（W）、一圈沙克跳躍（1S）、一圈拖路普跳躍（1T）、一圈路普跳躍（1Lo）、一圈菲利普跳躍（1F）、一圈勒茲跳躍（1Lz）。

每個一圈跳躍動作可表演兩次，最多共五個跳躍動作。

可以有三個聯跳或步法（最多兩個跳躍）。

聯跳將視為一個跳躍動作。例如：1個華爾滋跳（＝1個跳躍動作）、一圈沙克＋一圈拖路普聯跳（＝1個跳躍動作）。

（2）三個旋轉（不可有跳進入或跳接轉）

一個姿勢的旋轉（自由選擇是否換腳）（直立轉、後仰弓身轉、蹲轉或燕式轉）（Usp／LSp／SSp／CSp），每腳至少各三圈。

兩個至少換一次姿勢的旋轉（自由選擇是否換腳），每腳至少各三圈，每個姿勢至少兩圈（CoSp／CCoSp）。

（3）一個連接步法（ChSq）（須覆蓋整個冰面，包括步法和轉體和至少一個飛燕姿勢）

5. 表演中不得加入超過五級的動作。若表演中加入越級動作，每個動作將強制扣總分 1.0 分。

6. 扣分標準：

（1）每一跌倒：扣總分 0.5 分

（2）服裝違規：扣總分 0.5 分

（3）音樂違規（音樂時間不符規定）：每 5 秒扣總分 0.5 分

7. 扣分標準：

滑冰技巧

動作串聯

動作表現

音樂表達，係數：1.0

7.7　六級

● 六級短曲表演

1. 選手可於冰面上任一點開始表演。

2. 一旦選手開始滑冰，便開始評分與計時。表演不得長於 1'45''+/-10'' 分鐘。

3. 表演必須搭配音樂、演奏或有唱歌的樂曲。

4. 內容：

選手將表演下列五項指定動作，每個動作都會獲得一個基礎分值和質量分數。

任何額外動作皆不給分亦不計入成績中，但仍可做為串聯動作。

選手可自行決定動作的先後順序。

（1）一圈阿受爾跳（1A）

（2）聯跳：一圈菲利普跳躍 + 一圈路普跳躍 + 一圈拖路普跳躍（1F + 1Lo + 1T）

（3）聯合轉，包括一個換一次姿勢和換一次腳的旋轉（CcoSp），每腳至少各三圈，每個姿勢至少兩圈

（4）跳接蹲轉（FSSp）或跳接燕式轉（FCSp），不換姿勢不換腳，至少三圈

（5）滑冰技巧連接步法 C（SSkSqC）：

此步法將視為一個動作，必須連續完成，之間只能加入極少步法。

括弧：

1) A- 右前進外刃括弧、向後退進行左後退內刃括弧（完成圓形）；左前進外刃括弧、向後退進行右後退內刃括弧（完成圓形）。

2) B- 右前進內刃括弧、向後退進行左後退外刃括弧（完成圓形）；左前進內刃括弧、向後退進行右後退外刃括弧（完成圓形）。

- 六級長曲表演

 1. 選手可於冰面上任一點開始表演。

 2. 一旦選手開始滑冰，便開始評分與計時。表演不得長於 3'00''+/-10'' 分鐘。

 3. 表演必須搭配音樂、演奏或有唱歌的樂曲。

 4. 此為最進階長曲表演。

 選手將表演下列 11 項指定動作，每個動作都會獲得一個基礎分值和質量分數。

 任何額外動作皆不給分亦不計入成績中，但仍可做為串聯動作。

 選手可自行決定動作的先後順序。

 （1）七個跳躍動作

 允許的跳躍動作：所有一圈或兩圈跳（華爾滋跳和兩圈阿受爾跳除外）。

 每個一圈跳躍動作可表演兩次，最多共五個跳躍動作。

 可以有三個聯跳或步法（最多三個跳躍）。

 聯跳將視為一個跳躍動作。例如：一圈沙克跳躍（＝ 1 個跳躍動作）、一圈沙克＋一圈拖路普聯跳（＝ 1 個跳躍動作）。

 （2）三個旋轉

 一個換一次姿勢和換一次腳的旋轉（CcoSp），每腳至少各五圈，每個姿勢至少兩圈

一個跳進入的旋轉，可選擇是否換腳或換姿勢，但至少共六圈。

一個自選旋轉

（3）一個連接步法（ChSq）（須覆蓋整個冰面，包括步法和轉體和至少一個飛燕姿勢）

5. 表演中不得加入超過五級的動作。若表演中加入越級動作，每個動作將強制扣總分 1.0 分。

6. 扣分標準：

（1）每一跌倒：扣總分 0.5 分

（2）服裝違規：扣總分 0.5 分

（3）音樂違規（音樂時間不符規定）：每 5 秒扣總分 0.5 分

7. 表演分評比項目：

滑冰技巧

動作組合

動作表現

表演內容

音樂表達，係數：1.0

8　比賽規則：雙人花式滑冰

8.1　表演規則

- **1 級動作**

 1. 手牽手一起前進滑行（順時針和逆時針）

 2. 手牽手一起前進交叉（順時針和逆時針）

 3. 同步雙腳旋轉（肩並肩，至少三圈）

 4. 手牽手倒退葫蘆型（至少 5 個）

 5. 手牽手左或右前進單腳滑（一個身長）

 6. 手牽手原地或動態雙腳跳躍（僅限前進）

- 2 級動作
 1. 一位選手前進單腳滑，一位選手後退單腳滑（均一個身長），兩人手牽手
 2. 同步前轉身（肩並肩）
 3. 同步兔跳（手牽手）
 4. 雙腳雙人旋轉（姿勢自選，雙人雙腳滑至少三圈）
 5. 以握持姿勢拖煞（肩並肩）
 6. 左或右手牽手 T 字煞車

- 3 級動作
 1. 一起後退交叉（姿勢自選，順時針和逆時針）
 2. 兔跳托舉（雙臂交叉牽手或腋下牽手）
 3. 連接步法（覆蓋至少一半冰面範圍，圖形任選）
 4. 並立背後握手（Killian）雙人旋轉（至少三圈）
 5. 肩並肩單腳直立旋轉（USp）（至少三圈）
 6. 同步華爾滋跳（肩並肩）
 7. 同步一圈沙克跳躍（1S）（肩並肩）
 8. 握持飛燕（姿勢自選）

- 4 級動作
 1. 軸心迴旋或死亡迴旋：不須雙手牽握和軸轉，可使用雙腳，僅限前進內刃
 2. 華爾滋托舉
 3. 同步蹲轉不換腳（SSp）（肩並肩）
 4. 連接步法（覆蓋全部冰面範圍，圖形任選）
 5. 同步一圈拖路普跳躍（1T）（肩並肩）
 6. 同步一圈路普跳躍（1Lo）（肩並肩）
 7. 同步聯跳：一圈沙克跳躍＋一圈拖路普跳躍（1S+1T）（肩並肩）
 8. 拋跳華爾滋跳

- 雙人一級須具備雙人 1-2 級（個人一至二級）所需的技巧（並以此為限）。
- 雙人二級須具備雙人 1-3 級（個人三至四級）所需的技巧（並以此為限）。
- 雙人三級須具備雙人 1-4 級（個人四至五級）和步法、困難跳躍、旋轉、拋跳和迴旋等技巧能力。
- 參考文件：花式滑冰教練指南（http://resources.specialolympics.org/）

8.2　雙人一級（音樂使用時間一分半）

（適用於特奧雙人花式滑冰和融合雙人花式滑冰）

- 參賽資格：隊伍應由二名特奧運動員、或一名特奧運動員與一名融合夥伴組成；可以是一男一女、兩男或兩女。兩位選手的滑冰能力應相近，建議至少應為個人一級滑冰選手，但不高於二級。
- 選手可於冰面上任一點開始表演。
- 一旦選手開始滑冰，便開始評分與計時。表演不得長於 1'30''+/-10'' 分鐘。
- 表演必須搭配音樂、演奏或有唱歌的樂曲。
- 此為初級長曲表演。

　　選手將表演下列 1-2 級動作中的六項指定動作，每個動作都會獲得一個基礎分值和質量分數。

　　任何額外動作皆不給分亦不計入成績中，但只要是 1-2 級中的動作，仍可做為串聯動作。

　　選手可自行決定動作的先後順序。

　　若動作可定點或動態表現，動態表現將視為品質較高並反映在質量分數上。

　　1. 手牽手一起八字型連續前進交叉（左和右）（每一圈 4-6 個交叉）（PFCr）

 2. 同步雙腳旋轉（肩並肩，至少三圈）（FTFSp）

 3. 手牽手原地或動態雙腳跳躍（僅限前進）（TFJu）

 4. 一位選手前進單腳滑，一位選手後退單腳滑（均一個身長），牽手或任何握持姿勢皆可（PGI）

 5. 雙腳雙人旋轉（姿勢自選，雙人雙腳滑至少三圈）（TFPSp）

 6. 牽手或任何握持姿勢的拖煞（肩並肩或面對面）（PLu）

- 表演中不得加入超過雙人 2 級的規定動作。若表演中加入越級動作，每個動作將強制扣總分 0.5 分。

- 扣分標準

 1. 每人每一跌倒：扣總分 0.5 分

 2. 服裝違規：扣總分 0.5 分

 3. 音樂違規（音樂時間不符規定）：每 5 秒扣總分 0.5 分

- 表演分評比項目：

 動作表現

 音樂表達

 係數：1.0

8.3　雙人二級

 （適用於特奧雙人花式滑冰和融合雙人花式滑冰）

- 參賽資格：隊伍應由二名特奧運動員、或一名特奧運動員與一名融合夥伴組成；可以是一男一女、兩男或兩女。兩位選手的滑冰能力應相近，建議至少應為個人三級滑冰選手，但不高於四級。

- 選手可於冰面上任一點開始表演。

- 一旦選手開始滑冰，便開始評分與計時。表演不得長於 2'00''+/-10'' 分鐘。

- 表演必須搭配音樂、演奏或有唱歌的樂曲。

- 此為中級長曲表演。

 選手將表演下列 1-3 級規定動作中的七項指定動作，每個動作都會

獲得一個基礎分值和質量分數。

任何額外動作皆不給分亦不計入成績中，但只要是 1-3 級規定動作中的動作，仍可做為串聯動作。

選手可自行決定動作的先後順序。

1. 手牽手一起八字型連續後退交叉（左和右）（每一圈 4-6 個交叉）（PBCr）

2. 兔跳托舉（雙臂交叉牽手或腋下牽手）（BHLi）

3. 連接步法（StSq）包括 9-12 級規定動作（個人）的步法與轉體（覆蓋至少一半冰面範圍，可以是直線或圓形）

4. 基利安（Killian）雙人旋轉（至少三圈，單腳或雙腳皆可）（KHPSp）

5. 單腳直立旋轉（USp）（至少三圈，肩並肩）

6. 同步華爾滋跳（肩並肩）（W）

7. 牽手或任何握持姿勢的飛燕（姿勢自選）（Sp）

- 表演中不得加入超過雙人 3 級的規定動作。若表演中加入越級動作，每個動作將強制扣總分 1.0 分。

- 扣分標準：

 1. 每人每一跌倒：扣總分 0.5 分

 2. 服裝違規：扣總分 0.5 分

 3. 音樂違規（音樂時間不符規定）：每 5 秒扣總分 0.5 分

- 表演分評比項目：

 滑冰技巧

 動作表現

 音樂表達，係數：1.0

8.4　雙人三級

（適用於特奧雙人花式滑冰和融合雙人花式滑冰）

- **參賽資格：**

隊伍應由二名特奧運動員、或一名特奧運動員與一名融合夥伴組成；可以是一男一女、兩男或兩女。兩位選手的滑冰能力應相近，建議至少應為個人五級滑冰選手，但不高於六級。

- **雙人三級短曲表演**

 1. 選手可於冰面上任一點開始表演。

 2. 一旦選手開始滑冰，便開始評分與計時。表演不得長於 1'40''+/-10'' 分鐘。

 3. 表演必須搭配音樂、演奏或有唱歌的樂曲。

 4. 內容：

 選手將表演下列五項指定動作，每個動作都會獲得一個基礎分值和質量分數。

 任何額外動作皆不給分亦不計入成績中，但可做為串聯動作。

 選手可自行決定動作的先後順序。

 （1）一個華爾滋拋跳（1WTh）

 （2）一個調整過的死亡迴旋：一位選手為軸心，一位呈飛燕姿勢，進行軸心迴旋（PiF）

 （3）一個華爾滋托舉（WLi）

 （4）一個至少換一次姿勢和換一次腳的肩並肩旋轉，每個姿勢至少兩圈，每腳至少各三圈（CCoSp）。

 （5）一個連接步法（ChSq）（須覆蓋整個冰面，包括步法和轉體和至少一個飛燕姿勢）

- **雙人三級長曲表演**

 1. 選手可於冰面上任一點開始表演。

 2. 一旦選手開始滑冰，便開始評分與計時。表演不得長於 2'30''+/-10'' 分鐘。

 3. 表演必須搭配音樂、演奏或有唱歌的樂曲。

 4. 此為進階長曲表演。

選手將表演下列 1-4 級中的八項指定動作，每個動作都會獲得一個基礎分值和質量分數。

任何額外動作皆不給分亦不計入成績中，但只要是 1-4 級中的動作，仍可做為組合動作。

選手可自行決定動作的先後順序。

（1）一個調整過的死亡迴旋：一位選手為軸心，一位呈飛燕姿勢，進行軸心迴旋（PiF）

（2）一個華爾滋托舉（WLi）

（3）一個蹲姿或燕式雙人旋轉，不換腳（PSp）

（4）三個跳躍動作（肩並肩）

允許的跳躍動作：所有一圈或兩圈跳（華爾滋跳和兩圈阿受爾跳除外）。

每個一圈跳躍動作可表演兩次，最多共三個跳躍動作。

可以有一個聯跳或步法（最多三個跳躍）。

聯跳將視為一個跳躍動作。例如：1 個華爾滋跳（＝ 1 個跳躍動作）、一圈沙克＋一圈拖路普聯跳（＝ 1 個跳躍動作）。

（5）一個一圈或兩圈拋跳（1WTh）

（6）一個連接步法（覆蓋全部冰面範圍，圖形任選）（StSq）

5. 表演中不得加入超過雙人 4 級規定動作。若表演中加入越級動作，每個動作將強制扣總分 1.0 分。

6. 扣分標準：

（1）每人每一跌倒：扣總分 0.5 分

（2）服裝違規：扣總分 0.5 分

（3）音樂違規 (音樂時間不符規定)：每 5 秒扣總分 0.5 分

7. 表演分評比項目：

滑冰技巧

動作組合

動作表現

表演內容

音樂表達，係數：1.0

9 規則：冰舞

9.1 競賽規則

- 華爾滋一級規定動作

 1. 六拍前進步法（左和右）

 2. 六拍前進外刃搖擺（左和右）

- 華爾滋二級規定動作

 1. 連續六拍前進步法（左和右，每個方向至少兩次）

 2. 連續六拍前進外刃搖擺（左和右，每個方向至少兩次）

- 華爾滋三級規定動作

 1. Dutch Waltz 荷蘭華爾滋音樂：3/4 華爾滋，每分鐘 138 拍；兩個
 圖形或在冰面上完成一次

- 探戈一級規定動作

 1. 四拍前進追併步（左和右）

 2. 四拍前進滑併步（左和右）

 3. 四拍前進外刃搖擺（左和右）

- 探戈二級規定動作

 1. 連續四拍前進追併步（左和右，每個方向至少兩次）

 2. 連續四拍前進滑併步、四拍外刃搖擺（左和右，每個方向至少兩
 次）

- 探戈三級規定動作

 1. Canasta Tango 卡納斯塔探戈音樂：兩個圖形或在冰面上完成一
 次

 2. 節奏藍調規定動作 1 級

3. 左前進外刃前進步法（四拍）轉右前進外刃搖擺（四拍）

4. 左前進外刃迴旋（兩拍）轉右前進內刃前進步法（四拍）

- 節奏藍調 2 級規定動作

 1. 左前進內刃轉右前進內刃搖擺（各四拍）

 2. 左前進外刃前進步法（四拍，數三、四、一、二），轉右前進內刃交叉在後（數三、四），左前進外刃交叉在後（數一、二），右前進內刃（各兩拍，數三、四）

- 節奏規定動作技巧 3 級規定動作

 1. 節奏藍調音樂（兩個圖形）

9.2 音樂規定

比賽時，指定舞步應使用國際滑冰總會的最新冰舞音樂。

9.3 評分

- 技術組將判別指定舞步的名稱，並確認是否達成各級要求的基本步法。

- 評審則將以質量分數為指定舞步評分。

- 表演分評比項目：

 滑冰技巧

 動作表現

 音樂表達

- 表演分係數為 1.0。

- 每支舞的總分將乘以 0.5 的係數。

9.4　一級

- **參賽資格：**

 所有冰舞比賽可由個人或雙人進行表演。雙人應由二名特奧運動員、或一名特奧運動員與一名冰舞融合夥伴組成；可以是一男一女、兩男或兩女。兩位選手的滑冰能力應相近。

- **第一與第二指定舞步的一般規則：**

 1. 所有指定舞步均須搭配音樂。
 2. 冰舞將於滑冰場末端、裁判指定的位置開始。
 3. 表演開場最多只能包含七個步法。

- **表演順序（預賽）**

 1. 選手必須依下列順序表演 Dutch Waltz、Canasta Tango 或 Rhythm Blues。

年份	第一指定舞步	第二指定舞步
2018	Canasta Tango	Rhythm Blues
2019	Dutch Waltz	Canasta Tango
2020	Canasta Tango（爭取世界賽資格）	Rhythm Blues（爭取世界賽資格）
2021	Canasta Tango（世界賽）	Rhythm Blues（世界賽）

 （1）Dutch Waltz － 3/4 華爾滋－每分鐘 138 拍；兩個圖形或在冰面上完成一次（請見圖 #1）。

 （2）Rhythm Blues － 4/4 藍調－每分鐘 88 拍；兩個圖形或在冰面上完成一次（請見圖 #2）。

 （3）Canasta Tango － 4/4 探戈－每分鐘 104 拍；兩個圖形或在冰面上完成一次（請見圖 #3）。

圖 #1 Dutch Waltz

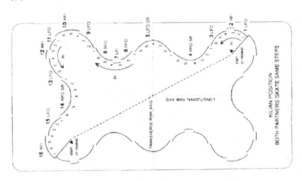

圖 #2 RHYTHM BLUES

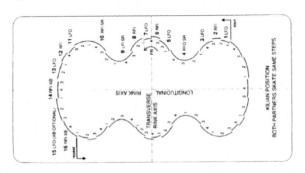

圖 #3 — CANASTA TANGO

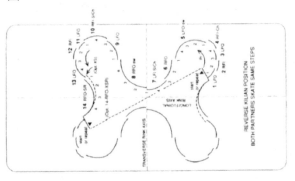

9.5　二級

- **參賽資格：**

 所有冰舞比賽可由個人或雙人進行表演。雙人應由二名特奧運動員、或一名特奧運動員與一名冰舞融合夥伴組成；可以是一男一女、兩男或兩女。兩位選手的滑冰能力應相近。

- **第一與第二指定舞步的一般規則：**

 1. 所有指定舞步均須搭配音樂。
 2. 冰舞將於滑冰場末端、裁判指定的位置開始。
 3. 舞蹈開場最多只能包含七個步法。

- **舞蹈順序（準銅級）**

 1. 選手必須依下列順序表演 Swing Dance、Fiesta Tango 或 Cha Cha。

年份	第一指定舞步	第二指定舞步
2018	Swing Dance	Fiesta Tango
2019	Fiesta Tango	Cha Cha
2020	Cha Cha（爭取世界賽資格）	Swing Dance（爭取世界賽資格）
2021	Cha Cha（世界賽）	Swing Dance（世界賽）

 （1）Swing Dance － 2/4 莎底士舞－每分鐘 96 拍；兩個圖形或在冰面上完成一次（請見圖 #4）。

 （2）Fiesta Tango － 4/4 探戈－每分鐘 108 拍；兩個圖形或在冰面上完成一次（請見圖 #6）。

 （3）Cha Cha － 4/4 恰恰－每分鐘 104 拍；兩個圖形或在冰面上完成一次（請見圖 #5）。

圖 #4 SWING DANCE

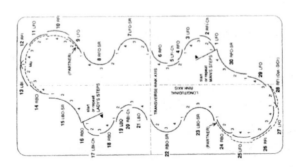

圖 #5 FIESTA TANGO

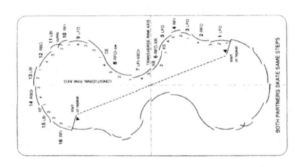

圖 #6 CHA CHA

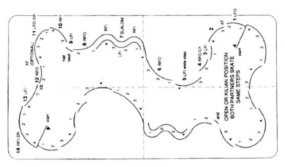

9.6　三級

- **參賽資格：**

 所有冰舞比賽可由個人或雙人進行表演。雙人應由二名特奧運動員、或一名特奧運動員與一名冰舞融合夥伴組成；可以是一男一女、兩男或兩女。兩位選手的滑冰能力應相近。

- **第一與第二指定舞步的一般規則：**

 1. 所有指定舞步均須搭配音樂。
 2. 冰舞將於滑冰場末端、裁判指定的位置開始。
 3. 舞蹈開場最多只能包含七個步法。

- **表演順序（銅級）**

 1. 選手必須依下列順序表演 Ten Fox、Willow Waltz 或 Hickory Hoedown。

年份	第一指定舞步	決賽－第二指定舞步
2018	Ten Fox	Willow Waltz
2019	Willow Waltz	Hickory Hoedown
2020	Hickory Hoedown（爭取世界賽資格）	Ten Fox（爭取世界賽資格）
2021	Hickory Hoedown（世界賽）	Ten Fox（世界賽）

（1）Ten Fox － 4/4 狐步舞 – 每分鐘 100 拍；兩個圖形或在冰面上完成一次（請見圖 #8）。

（2）Willow Waltz － 3/4 華爾滋－每分鐘 138 拍；兩個圖形或在冰面上完成一次（請見圖 #9）。

（1）Hickory Hoedown － 4/4 西部鄉村舞蹈－（Hoedown）－每分鐘 104 拍；兩個圖形或在冰面上完成一次（請見圖 #7）。

圖 #7 TEN FOX

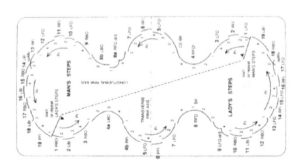

圖 #8 WILLOW WALTZ

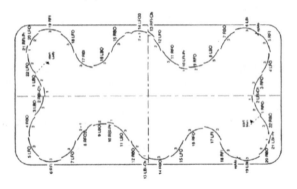

圖 #9 HICKORY HOEDOWN

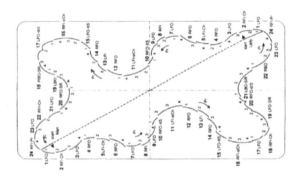

9.7 四級

● **參賽資格：**

所有冰舞比賽可由個人或雙人進行表演。雙人應由二名特奧運動員、或一名特奧運動員與一名冰舞融合夥伴組成；可以是一男一女、兩男或兩女。兩位選手的滑冰能力應相近。

● **第一與第二指定舞步的一般規則：**

1. 所有指定舞步均須搭配音樂。
2. 冰舞將於滑冰場末端、裁判指定的位置開始。
3. 表演開場最多只能包含七個步法。

● **表演順序（準銀級）**

1. 選手必須依下列順序表演 Fourteen Step、European Waltz 或 Foxtrot。

年份	第一指定舞步	第二指定舞步
2018	European Waltz	Foxtrot
2019	Foxtrot	Fourteen Step
2020	Fourteen Step（爭取世界賽資格）	European Waltz（爭取世界賽資格）
2021	Fourteen Step（世界賽）	European Waltz（世界賽）

（1）Fourteen Step － 4/4、2/4 或 6/8 進行曲－每分鐘 112 拍；兩個圖形或在冰面上完成一次（請見圖 #10）。

（2）European Waltz － 3/4 華爾滋－每分鐘 135 拍；兩個圖形或在冰面上完成一次（請見圖 #11）。

（3）Foxtrot － 4/4 狐步舞－每分鐘 100 拍；兩個圖形或在冰面上完成一次（請見圖 #12）。

圖 #10 FOURTEEN STEP

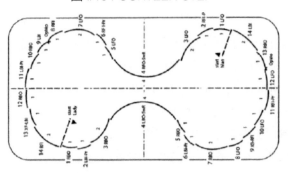

圖 #11 EUROPEAN WALTZ

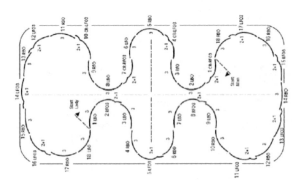

圖 #12 FOXTROT

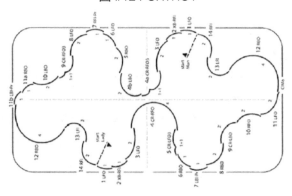

9.8　五級

- **參賽資格：**

 所有冰舞比賽可由個人或雙人進行表演。雙人應由二名特奧運動員、或一名特奧運動員與一名冰舞融合夥伴組成；可以是一男一女、兩男或兩女。兩位選手的滑冰能力應相近。

- **第一與第二指定舞步的一般規則：**

 1. 所有指定舞步均須搭配音樂。
 2. 冰舞將於滑冰場末端、裁判指定的位置開始。
 3. 表演開場最多只能包含七個步法。

- **表演順序（準銀級）**

2018-2021	Tango 和 Rocker Foxtrot	Foxtrot
2022-2025	Rocker Foxtrot 和 American Waltz	Fourteen Step
2026-2029	American Waltz 和 Tango	European Waltz（爭取世界賽資格）
2021	Fourteen Step（世界賽）	European Waltz（世界賽）

圖 #13 TANGO

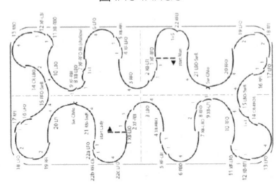

圖 #14 ROCKER FOXTROT

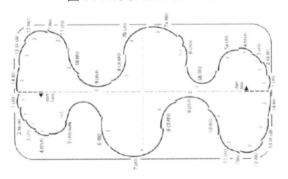

圖 #15 AMERICAN WALTZ

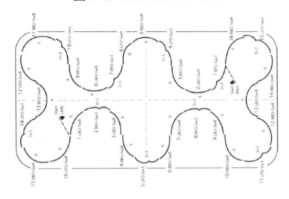

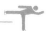

9.9 六級

- **參賽資格：**

 所有冰舞比賽可由個人或雙人進行表演。雙人應由二名特奧運動員、或一名特奧運動員與一名冰舞融合夥伴組成；可以是一男一女、兩男或兩女。兩位選手的滑冰能力應相近。

- **第一與第二指定舞步的一般規則：**

 1. 所有指定舞步均須搭配音樂。
 2. 冰舞將於滑冰場末端、裁判指定的位置開始。
 3. 表演開場最多只能包含七個步法。。

- **表演順序（準金級）**

2018-2021	Starlight Waltz 和 Kilian
2022-2025	Kilian 和 Blues
2026-2029	Paso Doble 和 Starlight Waltz

圖 #16 STARLIGHT WALTZ

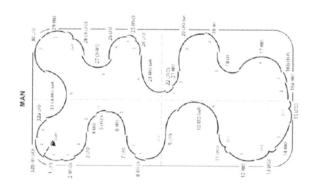

圖 #17 KILIAN

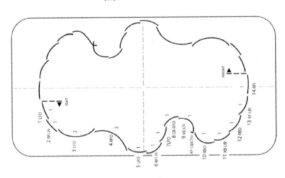

圖 #18 BLUES

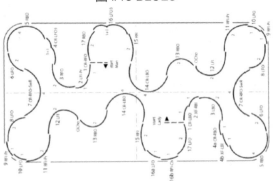

圖 #19 PASO DOBLE

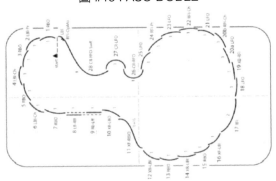

10 融合團體花式滑冰（非世界賽項目）

10.1 一級

- 參賽資格：

 隊伍人數最少 6 人、最多 16 人，其中融合滑冰選手的人數不得超過 50%。隊員組成性別不拘。

- 選手可於冰面上任一點開始表演。

- 一旦選手開始滑冰，便開始評分與計時。表演不得長於 3'30''+/-10'' 分鐘。

- 表演必須搭配音樂、演奏或有唱歌的樂曲。

- 選手將表演下列五項指定動作，每個動作都會獲得一個基礎分值和質量分數。任何額外動作皆不給分亦不計入成績中，但只要不是更高等級的動作，仍可做為串聯動作。可自行決定動作的先後順序。

 1. 直線（僅限前進）
 2. 圓形（僅限前進，順時針和逆時針）
 3. 方塊形（僅限前進）
 4. 車輪形（僅限前進）
 5. 交叉穿越（僅限前進）

- 可選擇是否牽手。

- 可做為組合動作的技巧：

 1. 前進滑行
 2. 前進葫蘆型
 3. 前進半葫蘆型
 4. 前進單腳滑行
 5. 後退葫蘆型（最多連續 2 個葫蘆型）

- 表演分評比項目：

 動作表現，係數：1.0

10.2 二級

- 參賽資格：

 隊伍人數最少 6 人、最多 16 人，其中融合滑冰選手的人數不得超過 50%。隊員組成性別不拘。

- 選手可於冰面上任一點開始表演。

- 一旦選手開始滑冰，便開始評分與計時。表演不得長於 3'30''+/-10'' 分鐘。

- 表演必須搭配音樂、演奏或有唱歌的樂曲。

- 選手將表演下列五項指定動作，每個動作都會獲得一個基礎分值和質量分數。任何額外動作皆不給分亦不計入成績中，但只要不是更高等級的動作，仍可做為串聯動作。選手可自行決定動作的先後順序。

 1. 直線（可滑對角線）
 2. 圓形（前進或後退；必須變換一次方向）
 3. 方塊形（包括一次軸心變更）
 4. 車輪形（包括後退滑行）
 5. 交叉穿越（方向自選）

- 可選擇是否牽手。

- 可做為組合動作的技巧：

 1. 前進和後退滑行
 2. 前進和後退葫蘆型
 3. 前進半葫蘆型
 4. 前進和後退單腳滑行
 5. 轉 3
 6. 摩合克

- 表演分評比項目：

 動作表現

 音樂表達，係數：1.0

11　融合比賽

11.1 花式滑冰融合訓練及比賽的特奧運動員和融合夥伴應年齡儘量相近且能力相當。

11.2 各融合隊伍應由一名特奧運動員與一名融合夥伴組成。

11.3 教練不得於自己指導的賽事中擔任融合夥伴。

12　計分規則（僅適用於技術組、裁判和評審）

12.1 基本原則

- 冬季世界賽必須使用電腦計分系統。

- 賽事籌備委員會有責任確保成績（包括電腦軟體）的準確性，並應由經驗豐富且適任的計分員負責將資料輸入電腦及計算正式成績。

- 線上計分與顯示系統

 1. 大會人員螢幕

 每位評審和裁判將獨立作業，技術總監和技術專家的決定則由計分員負責記錄，應使用觸控螢幕或類似系統並搭配內建影像重播系統。評審、裁判和技術組個別輸入的結果會傳送至計分電腦和完整備份系統（如適用）。

 2. 電子計分顯示器／計分板

 世界賽必須使用電子計分顯示系統。成績資訊顯示系統（計分板）必須顯示前一節目（短曲／冰舞短曲）的排名、此節目的排名和目前整體排名。

- 離線計分

 若無法進行線上計分，則大會應遵循下列做法：

 1. 評審人數少於五人，且未設技術組（技術總監、技術專家）：

 （1）評審團將分為「技術評審」（最多兩人）和「動作表現評審」（不宜超過三人）。

（2）「技術評審」應記錄所有動作並針對每個動作給予質量分數，「動作表現評審」則只給表演分。「動作表現評審」應獨立給分，「技術評審」則可針對動作進行討論以決定動作類型。

（3）「技術評審」中有一人將擔任裁判。技術評審應自行依據裁判與技術組之職責決定扣分情形。

2. 設有技術組（技術總監、技術專家和技術助理）或評審人數多於五人：

（1）評審人數多於五人但未設技術組，請遵循前述 12.1.4.1.1 一節的做法。

（2）「動作表現評審」／評審和「技術評審」／技術組之間應建立溝通管道（如耳機），以確保「動作表現評審」／評審清楚選手表演的動作類型。

（3）「技術評審」／技術組應記錄所有動作，並依據技術組之職責決定扣分情形。評審將針對每個動作給予質量分數和表演分。

（4）除非大會已另安排裁判人選，否則「技術評審」／評審中有一人將擔任裁判。技術評審或裁判應自行依據裁判之職責決定扣分情形。

3. 每個表演結束之後，將收回「大會評分表」，該資料應輸入電腦進行計算或由人工計分。成績計算方式應遵循規則 12.2 一節。

12.2 成績判定與公布

• 成績計算基本原則

1. 級別分值表中針對指定舞步的每一部分、每個動作（短曲／冰舞短曲／冰舞長曲的指定動作或長曲動作）都有一個基礎分值。

2. 每位評審將依各部分／動作決定等級，每個等級在級別分值表中都有一個對應的正數值。

3. 技術組的質量分數是以評審們評定等級的數值截尾平均數計算得

來。

4. 截尾平均數是指，去除最高和最低分後，剩餘數值的平均值。若評審人數少於五人，則不去除最高和最低分。

5. 依此方法計算得出之平均值，即為個別部分／動作的最終等級。技術組的質量分數將進位至小數點第二位。

6. 將質量分數與基礎分值加總，即為技術組對個別部分／動作的給分。

7. 技術總分為技術組對所有部分／動作的給分加總。

8. 個人與雙人花式滑冰：

（1）聯跳將視為一個動作，計算方式為將所有含括跳躍的基礎分值相加，然後加上最困難跳躍的質量分數值。

（2）連續跳將視為一個動作，計算方式為，取基礎分值最高的兩個跳躍相加後乘以 0.8，再加上最困難跳躍的質量分數值。連續跳基礎分值的計算將進位至小數點第二位。

（3）多餘的動作或超出規定數量的動作將不計入選手的成績中。只有動作的第一次嘗試（或規定的嘗試次數）才會計分。

9. 每位評審會根據選手表現給予0.25至10的表演分，每次增加0.25分。

10. 評審團對每個表演的分數，是以評審們給予的表演分截尾平均數計算得來。截尾平均數計算方式如前述 10.2.1.4 一節。

11. 各表演分的截尾平均數將進位至小數點第二位。

12. 評審團對每個表演的分數接著將乘以以下係數：

（1）男子：短曲：1.0；長曲：1.0

（2）女子：短曲：1.0；長曲：1.0

（3）雙人：長曲：1.0

（4）冰舞：指定舞步：1.0

13. 計算得出之成績將進位至小數點第二位後加總。總分即為選手的

表演分。

14. 犯規將依規予以扣分，標準如下：

犯規：	分數：
表演時間	每少於或多於 5 秒，扣總分 0.5 分
不符規定動作	每一違規扣總分 1.0 分
服裝與道具違規	每一表演扣總分 0.5 分
服裝配件或裝飾掉落冰面	每一表演扣總分 0.5 分
跌倒	• 個人滑冰： 　每一跌倒扣總分 0.5 分 • 雙人花式滑冰與冰舞： 　每人每一跌倒扣總分 0.5 分 　兩人一起跌倒，每一跌倒扣總分 1.0 分 • 隊形滑冰： 　每一選手每一跌倒扣總分 1.0 分 　一次不只一位選手跌倒，每一跌倒扣總分 2.0 分

● **比賽各節目成績判定**

1. 比賽中各節目（短曲／冰舞短曲、長曲／冰舞長曲或指定舞步）中各選手／雙人隊伍／組合的節目總分計算方式，係將技術總分與表演分相加，再扣除 10.2.1.15 一節中所述違規扣分 (如適用)。

2. 在冰舞項目中，若比賽包含兩個指定舞步，則每支舞的總分將乘以 0.5 的係數。

3. 總分最高的選手／雙人隊伍／組合將獲得第一名，總分次高的選手 / 雙人隊伍 / 組合獲得第二名，以此類推。

4. 若有兩組以上選手／雙人隊伍／組合得分相同，短曲／冰舞短曲和指定舞步項目中將以技術總分做為勝負依據，長曲／冰舞長曲項目則以表演分定勝負。若成績仍平手，則將並列同名次。

5. 若項目套用係數,則項目總分將進位至小數點第二位。

- 最終成績判定

 1. 短曲／冰舞短曲或指定舞步和長曲／冰舞長曲的總分加總後,就是選手／雙人隊伍／組合在比賽中的最後總分。最後總分最高的選手／雙人隊伍／組合獲得第一名,以此類推。

 2. 若最後總分出現平手情形,最後一個項目中得分最高的選手／雙人隊伍／組合勝出,以此類推。若最高分亦平手,則以該項目中的排名決定勝負。冰舞項目中,若有兩個指定舞步,兩個舞步的重要性相等,沒有分勝負的標準。

 3. 若此項目中出現平手情形,前一項目的排名將決定勝負。若沒有前一項目,則選手／雙人隊伍／組合將並列名次。

- 成績公布

 1. 公布比賽整體成績時,遭淘汰的選手(例如成績未達標準或退賽而無法晉級)應列於順利完賽的選手之後,而遭淘汰選手的排列順序將依據他們在最後一個比賽的排名。

 2. 被取消資格的選手將不予排名,並應於中場和最終結果中正式記錄為喪失資格(DSQ)。已完賽選手若原本排名低於被取消資格的選手,其排名將因此提高。

 3. 每個項目結束後,應公布每個選手／雙人隊伍／組合的技術總分、評審團對個別表演的給分、表演分、扣分和項目總分。

 4. 每個項目結束後,將以文件列出所有動作的基礎分值、質量分數和每位評審給予的表演分。大會也會公布所有花式滑冰競賽的評審姓名及個別給分。

 5. 最終成績應於賽事結束後儘快公布,包括每位選手／雙人隊伍／組合的:

 最終排名;

 比賽中各項目的個別排名。

6. 賽事結束後應公布每位選手／雙人隊伍／組合的總分（最後總分）。

13　大會人員指派

13.1 冬季世界賽評審團

- 冬季世界賽花式滑冰參賽選手所屬國家特奧組織均可推薦評審人選，個人與雙人花式滑冰部分不得超過兩人，冰舞部分可推薦一人。推薦名單必須於冬季世界賽舉辦前一年的 4 月 1 日前提交國際特奧會。
- 提名名單應由各國家花式滑冰協會具名，證明被提名人在提名領域具國家認證資格。
- 所屬國家特奧組織須認證，提名之人員曾在國家或國際特奧花式滑冰競賽的相關領域中擔任大會人員。
- 花式滑冰技術顧問和國際特奧會將決定競賽評審人選，將考量地區因素且評審團或技術組中不得有任何國籍占多數之情形。
- 若提名評審人數不足，花式滑冰技術顧問和國際特奧會可邀請其他評審加入評審團。
- 裁判、技術總監、技術專家以及資料和影像重播操作員將由花式滑冰技術顧問和國際特奧會負責邀請。
- 賽事籌備委員會應於比賽開始 90 天前，與選定之裁判、技術總監、技術專家以及資料和影像重播操作員簽署相關合約。
- 花式滑冰大會人員的年齡應介於 18 至 75 歲。

14　規定動作

14.1 規定動作

（非世界賽項目，主要用於區域和計畫層級的比賽）

主辦單位可依據下列規定等級，為特奧選手舉辦動作或表演項目競賽。

若進行自由花式比賽，必須搭配演奏或有唱歌的樂曲，長度不得超過 1'10" 分鐘。

- 以下規定僅適用於規定動作項目比賽：
 1. 在 12 項個人規定動作中，選手有兩次機會完成每項技巧。此比賽即為決賽，將不另行舉辦預賽。
 2. 評審將針對選手的兩次表現分別給分。
 3. 取兩個分數中較高者，並將各技巧中較高分數加總，做為選手的最後總分並排名。

- 評審將依據選手的技巧表現給予 0.1 至 6.0 的分數 (0.1 最低、6.0 最高)。

- 選手必須完成自己所在等級規定的所有技巧。競賽規則詳細資訊請見新版《Special Olympics Figure Skating Coaching Guide》（ 特殊奧運花式滑冰教練手冊 ），網址：http://resources.specialolympics.org/。

14.2　1 級規定動作

1. 無輔助站立 5 秒鐘
2. 跌倒和無輔助自行爬起
3. 無輔助原地曲膝蹲
4. 有輔助向前踏步 10 步

14.3　2 級規定動作

1. 無輔助向前踏步 10 步
2. 原地葫蘆形 (重複 3 個)
3. 有輔助後退扭動 S 形或踏步
4. 雙腳前進滑行，距離至少一個身長

14.4　3 級規定動作

1. 後退扭動 S 形或踏步

2. 5 個前進葫蘆型，距離至少 10 英尺

3. 前滑穿過滑冰場

4. 前進蹲滑，距離至少一個身長

14.5 4 級規定動作

1. 雙腳後退滑行，距離至少一個身長

2. 原地雙腳跳躍

3. 單腳雪犁煞車（左或右）

4. 前進單腳滑行（左和右），距離至少一個身長

14.6 5 級規定動作

1. 前進滑行穿過滑冰場

2. 5 個後退葫蘆型

3. 前進左右雙腳弧線穿過滑冰場

4. 雙腳原地前轉後

14.7 6 級規定動作

1. 雙腳滑行前轉後

2. 5 個連續單腳前進葫蘆型繞圈 (左和右)

3. 後退單腳滑行（左和右），距離至少一個身長

4. 前轉身

14.8 7 級規定動作

1. 後退滑行穿過滑冰場

2. 雙腳滑行後轉前左或右

3. T 字煞車（煞車腳在後）

4. 雙腳前進轉身繞圈（左和右）

14.9 8 級規定動作

1. 後 5 個連續前進交叉（左和右）

2. 前進外刃（左和右）

3. 5 個連續單腳後退葫蘆型繞圈（左和右）

4. 雙腳旋轉

14.10 9 級規定動作

1. 前進外刃轉 3（左和右）

2. 前進內刃（左和右）

3. 前進拖煞或單腳半蹲滑行，高度不拘

4. 兔跳

14.11 10 級規定動作

1. 前進內刃轉 3（左和右）

2. 5 個連續後退交叉（左和右）

3. 煞車

4. 3 次前進飛燕，距離一個身長

14.12 11 級規定動作

1. 連續前進外刃（每一腳至少各 2 次）

2. 連續前進內刃（每一腳至少各 2 次）

3. 前進內刃摩合克（左和右）

4. 連續後退外刃（每一腳至少各 2 次）

5. 連續後退內刃（每一腳至少各 2 次）

14.13 12 級規定動作

1. 華爾滋半圈跳躍

2. 單腳旋轉（最少 3 圈）

3. 前進交叉、內刃摩合克、後退交叉、前踏（連接步法應以順時針和逆時針方式重複）

4. 規定動作 9-12 級中三個動作的組合

■ 花式滑冰教練指南

致謝

國際特奧會深切地感謝安納伯格信託基金會的支持，協助製作撰寫本教練指南並提供資源，支持我們達成「卓越指導」的全球目標。

Advancing the public well-being through improved communication

國際特奧會也要感謝幫忙製作本《花式滑冰教練指南》的教授、志工、教練以及運動員們。他們協助國際特奧會完成了以下任務：為八歲以上的各類型特奧運動員，提供整年的訓練及運動賽事，使其能夠持續發展體能、展現勇氣、體驗喜悅，並和其家人、其他特奧運動員及社群，一同參與各種天賦、技術和友情的分享。

如對本教練指南未來的修訂有任何想法或意見，國際特奧會歡迎您踴躍反應。無論任何理由，如果我們不小心遺漏了應致謝的個人或團體，我們向您致上最深的歉意。

原作者群

Linda Crowley，國際特奧會科羅拉多分會

Sandy Lamb，國際特奧會印第安那分會

Dave Lenox，國際特奧會總會

Brenda McConnell，國際特奧會北卡分會

Ryan Murphy，國際特奧會總會

特別的協助與支援感謝

Floyd Croxton，國際特奧會總會（運動員）

Karla Sirianni，國際特奧會總會

Kellie Walls，國際特奧會總會

Paul Whichard，國際特奧會總會

國際特奧會北美分會

影片中來自國際特奧會印第安那分會的示範運動員

　Katie Crawford

Mandy Hoopengarner Shannon Lamb

影片中來自國際特奧會印第安那分會的示範來賓

　Raven Petterson

　Cassie Andrews

花式滑冰教練指南

花式滑冰指導技巧

目錄

目標 .. 60

 花式滑冰的好處 60

 目標設定與動機 60

 目標設定 .. 64

目標評估檢視清單 66

規劃花式滑冰訓練與比賽 67

 賽前規劃 .. 67

 賽事規劃 .. 67

 賽後規劃 .. 67

規劃花式滑冰訓練期的必要元素 68

有效訓練期的原則 68

帶領一個成功訓練期的秘訣 70

帶領一個安全訓練期的秘訣 71

花式滑冰比賽練習 72

八週訓練課程 73

選擇夥伴 .. 74

 能力分組 .. 74

 年齡分 .. 74

為融合運動 ® 創造有意義的參與 ... 75

　具有意義的參與指標 ... 75

　當融合夥伴出現下列情形，就無法達到有意義的參與 75

花式滑冰穿著 ... 76

　襪子 　.. 76

　花式滑冰服裝 ... 76

　襯衫與毛衣 ... 77

　頭髮 　.. 77

　帽子 　.. 77

　暖身服 ... 77

　手套 　.. 77

　頭盔 　.. 77

花式滑冰裝備 ... 78

　冰鞋 　.. 78

　準備並確認滑冰區域 ... 78

　確認滑冰時 ... 79

目標

　　實際可行同時具備挑戰性的目標，對每一位運動員在訓練及比賽期間所抱持的動機非常重要。建立目標並驅使訓練及競賽計劃的實際行動。運動員的體育競技自信，可幫助產生投入樂趣而且對運動員的動機至為關鍵。有關目標設定的額外資訊與練習，請參閱教練指南章節。

花式滑冰的好處

- 花式滑冰可以讓運動員獨立自主地社會化成長發展，並提供刺激促進溝通的體驗。
- 花式滑冰可以提升遵照指示的能力。
- 花式滑冰可提供自主運動的樂趣。
- 花式滑冰可提高靈活度與協調性。
- 花式滑冰可提高整體體能。
- 花式滑冰可提供家人與朋友，和運動員一起投入一項運動的機會。

目標設定與動機

　　藉由目標設定培養自信

　　透過重複設定類似的比賽環境，在練習中完成目標，可以為運動員注入信心。目標設定是將運動員和教練的努力連結起來。說到設定目標，目標必須：

1. 分為短程、中程以及長程
2. 被視為邁向成功的跳板
3. 被運動員接受
4. 具備不同的難度—從能夠輕鬆達成到具有挑戰性
5. 可測量
6. 用來建立運動員的訓練和比賽計劃

　　不論是不是智能障礙運動員，短期目標都比長期目標要具備更高的

達成動機；然而，不要害怕挑戰運動員。和運動員一起設定目標，例如，詢問運動員「今天能夠不出錯地完成例行練習嗎？讓我們看看你的最後一次練習能否達到零失誤。你最好可以做到什麼程度？你認為自己能夠達到怎樣的水平？」在設定目標時，讓運動員體認自己是為何參與投入也很重要。以下是可能影響動機和目標設定的參與因素：

- 年齡適合性
- 能力水平
- 準備度
- 運動員表現
- 家庭影響
- 同伴影響
- 運動員偏好

目標成果與目標結果

有效可行的目標應聚焦在成果而非比賽成績。成果是由運動員所掌控，比賽成績則經常是由其他人所操控。一位運動員可能擁有傑出的成果表現，卻因為其他運動員表現更好而未能取得比賽優勝。反過來說，一位運動員也可能表現地不怎麼樣，但因為其他運動員表現更差而取得比賽勝利。假如一位運動員的目標是展現出一項特定技巧，或是完成一場失誤極少甚至沒有失誤的演出，相對取得勝利，運動員對達成這些目標的掌控度就會較高。再者，如果目標是藉由所有的訓練計畫，使用正確的滑冰方式，那運動員對達成目標的掌控度就會更高。而且，成果目標最終將能賦予運動員對其達到成果展現更高的掌控度。

藉由目標設定產生動機

在過去 30 年，目標設定已經被證實是發展體育運動最簡單又有效的刺激推動方法之一。這並不是什麼新的概念，但如今有效目標設定的技巧已經又得到進一步的改善與闡明。動機便是具備需求並努力讓需求得到滿足。那要如何加強一位運動員的動機？

1. 當運動員學習某項技巧有困難時，給予更多時間及關心。
2. 在達成技巧提升時給予小獎勵。
3. 建立勝負以外評量成績的方法。
4. 展現出運動員對你具有重大意義的態度。
5. 展現出以運動員為榮的態度，並對其為達成目標而付出的一切努力感到振奮。
6. 滿足運動員的自我價值感。

目標能夠提供方向。它明確地告訴我們必須完成的任務。它可以提高動力、毅力以及成效品質。建立目標也需要教練和運動員共同訂定達成這些目標所需的技巧。

可測量且具體

有效可行的目標是非常明確具體而且可測量。以「我想要達到最好的自己！」或是「我想要提升我的成果表現！」這樣的形式陳述的目標，是模糊且難以測量的。其聽來正面積極，但就算不是不可能，是否達成也難以評估。在過去一或兩週的記錄期間，可測量的目標必須建立一個成果表現的底線，讓目標及底線變得更加實際而能達成。

有難度但可行的

有效可行的目標會被視為挑戰而非威脅。一項具有挑戰性的目標會讓人覺得困難，但只要花費合理的時間、付出適當的努力或能力是可以達成的。一項具有威脅性的目標會讓人覺得超過了其當前的負荷容量。

實際與否代表有價值判斷的介入。根據過去一或兩週記錄的成果底線而設立的目標,可能較為實際。

長期與短期目標

　　長期和短期目標都能提供方向,但短期目標看似具有最佳的激勵效果。短期目標更為容易達成,而且可做為長期目標的跳板。不切實際的短期目標要比不切實際的長期目標更容易分辨。在寶貴的練習時間還沒有被浪費之前,不切實際的目標可以盡速進行修正。

正面與負面目標設定

　　正面的目標是告訴你要做什麼多於不要做什麼。負面目標會讓我們的注意力放在我們希望避免或排除的錯誤上。正面目標需要教練和運動員一起決定他們要如何達成那些特定的目標。一旦目標決定了,教練和運動員就必須確認能夠讓他們完成目標的特定策略和技巧。

決定優先順序

　　有效可行的目標對運動員的意義。目標數量設定需要運動員與教練,一同決定什麼是對持續前進發展重要且基本不可或缺的。建立數個經過仔細挑選的目標,也可以讓運動員和教練保持精確的發展記錄,而不會為了維持記錄而被吞沒。

共同目標設定

　　目標設定已經成為運動員可以堅持有效達成目標的激勵方法。當目標設定或建立沒有來自運動員顯著且有意義的投入參與,這樣是無法強化其動機的。

設定明確的時間表

　　目標達成日期能夠給予運動員必須盡最大努力的急迫感。明確的目標達成日期可排除一廂情願的想法,並闡明那些目標是實際可達成的,

那些目標又是不實際的。在因為恐懼而會造成新技巧學習拖延的高風險運動，時間表更是特別具有實用價值。

正式與非正式的目標設定

　　部分教練和運動員認為必須在練習之外，透過正式會議討論來進行目標設定，而且在決定前需要經過長時間的仔細考量及評估。從字面解讀，目標指的是進展、進步過程，已經被教練們運用多年，但如今已經改用可測量的成果這樣的詞彙，而不再是一般模糊的所謂結果。

目標設定意義

　　說到設定目標，運動員通常會聚焦在新技巧的學習或是在比賽中的表現成果。而教練的一個主要角色是要拓展運動員在這些領域的觀念和視野，而目標設定會是一項有效的工具。目標可以設定為強化體能、提高參與、增加訓練強度、促進運動家精神、發展團隊精神、給予更多自由時間或是建立連貫的一致性。

目標設定

　　設定目標是要把運動員和教練之間的努力連結起來。以下是設定目標時具備的幾項主要特性：

短期目標

- 進行能夠讓運動員成功參與非冰上訓練項目的示範和練習。
- 進行能夠讓運動員在花式滑冰前適當熱身的示範和練習。
- 進行能夠讓運動員成功展現基本花式滑冰技巧的示範和練習。
- 進行能夠讓運動員朝向自由式、雙人以及舞蹈技巧精進的示範和練習。
- 了解競賽的標準或經修改的規則，運動員在參與花式滑冰競賽時將會遵守這些規則。
- 進行花式滑冰時，運動員將會始終展現運動家精神。

- 進行花式滑冰時，運動員將能夠展現禮儀、安全並始終遵守競賽規則。

長期目標

運動員將習得能夠成功參與花式滑冰競賽所需的花式滑冰技巧、合宜的社交舉止以及基本的賽事規則知識。

目標評估檢視清單

1. 寫下一個目標

2. 這個目標是否足以滿足運動員的需求？

3. 這個目標是明確的嗎？如果不是，就重寫。

4. 這個目標是否能被運動員所掌握，只專注於他／她的情況，而不是其他人的？

5. 這個目標是目標而不是結果？

6. 這個目標對運動員是否足夠重要到讓他／她願意努力實現目標？他／她有時間和精力去達成嗎？

7. 這個目標將如何改變運動員的生活？

8. 運動員在實現這一目標時可能遇到哪些障礙？

9. 運動員還需要知道些什麼？

10. 運動員需要學習什麼方法？

11. 運動員需要承擔哪些風險？

規劃花式滑冰訓練與比賽

和任何運動一樣，特奧花式滑冰教練必須擁有一套指導理念。教練的指導理念應該和特奧的理念一致，亦即注重訓練品質並確保運動員參與公正公平競賽的機會。然而，成功的教練必須在所有規劃中納入樂趣，和運動員發展以及運動員對特定運動的知識和技巧獲取並行不悖，做為其訓練項目的目標。長期而言，組織與規劃是一個成功賽事的關鍵要素。以下的清單要點或許能夠協助花式滑冰教練進行賽事規劃之用。

賽前規劃

- 在第一次練習前，確認所有的滑冰運動員都接受了仔細的體格檢查。再者，也請務必取得父母和醫生的同意。
- 增進參加培訓學校增進有關花式滑冰的知識與運動技能。
- 尋找一個當地的滑冰場做為訓練期間使用。
- 從在家自學的滑冰者、成人滑冰者、地方學校或是大學體育課程招募志願助理教練。
- 在排定的比賽日期至少八週之前，先安排至少每週一次的練習。
- 在參加區域性或多項目比賽之前，先安排和其他花式滑冰運動員的練習成果發表會或比賽。
- 建立目標並寫下針對賽事的指導要點。

賽事規劃

- 持續使用技巧評估記錄運動員的進展過程。
- 根據須達成的目標，規劃每一項練習。
- 準備並進行如同我們所建議的八週訓練項目。

賽後規劃

- 檢視賽前設定的目標，確認達成了多少。
- 詢問運動員、父母及志工們的意見。

規劃花式滑冰訓練期的必要元素

　　每個訓練期須包含相同的必要元素。每項要素所需花費的時間取決於該訓練期設定的目標、訓練期應對的賽事時間，以及針對特定訓練期可運用的時間。運動員的每日訓練項目必須包括下列元素。有關這些主題更深入的資訊和引導，請參閱各章節的註釋部份。

□ 暖身
□ 舊技巧複習
□ 新技巧
□ 比賽經驗
□ 成果回應

　　規劃訓練期的最後一個步驟，是設計運動員實際必須進行的項目。請記得，在使用這些關鍵要素建立一個訓練期時，必須讓運動員在該期間循序漸進的訓練，感受投入逐步發展且獲得提升的體能活動。

- 從簡單到困難
- 從慢到快
- 從已知到未知
- 從一般到特定
- 著手完成

有效訓練期的原則

讓運動員保持主動積極	運動員必須是主動積極的學習聆聽者
建立明確簡要的目標	運動員必須明確知道自己被期待達成的目標,訓練學習方能進步
給予明確簡要的指示	以示範來提高指示的精確度
記錄進展過程	和運動員一起記錄訓練進度表
給予正面回應	在運動員表現良好時給予高度表揚及獎勵
提供多樣性變化	練習項目多樣化,避免枯燥乏味
鼓勵自己並樂在其中	和運動員一同將訓練和競賽視為樂趣
取得進展	當來自以下的資訊有所進展,代表學習有進步: • 從已知到未知 —成功地發現新事物 • 從簡單到複雜 —了解「自己能夠做到」 • 從一般到具體 —為何自己這麼努力的原因
對資源做最大化利用規劃	利用你擁有的裝備,並臨時即興地創造你沒有的裝備 —保持創意思維
因應並滿足個別差異	不同的運動員有不同的學習頻率(量)和訓練量

帶領一個成功訓練期的秘訣

□ 針對訓練計劃，指派助理教練相應的角色與職務。

□ 可能的話，在運動員抵達前準備好所有的設備和訓練區。

□ 介紹並對教練、運動員以及志工們致意。

□ 和所有人一起檢視想要進行的項目。若時間表或活動有變更，隨時讓運動員知曉。

□ 根據天氣狀況修改計劃。

□ 在運動員覺得無聊或失去興趣前變化活動項目。

□ 讓訓練與活動維持簡短，運動員就不至於感到枯燥。不讓任何人在練習時閒暇下來，即使是休息的時候。

□ 在練習的尾聲引入包含挑戰性與樂趣的團體活動，如此會讓運動員在練習尾聲總是抱著期盼的心情。

□ 如果一項活動進行地很順利，在大家興致高漲時停止活動，往往有意想不到的效果。

□ 總結訓練期的成果，並宣布下個訓練期的安排。

□ 從根本面維持樂趣。

帶領一個安全訓練期的秘訣

即使風險可能不高，但教練有責任確保運動員知道、了解並察覺花式滑冰具有的風險。運動員的安全和福利是教練基本必須考量的事情。花式滑冰並不是一項危險的運動，但如果教練忘記採取安全的預防措施，就可能會有意外發生。而總教練的職責就是提供安全條件需求，來讓發生受傷情形的機率降到最低。

☐ 在每次練習前和練習後，進行適當的暖身與延展，以防止肌肉受傷。

☐ 在第一次練習時就建立清楚的行為規則並徹底執行。
　禁止肢體衝突。
　聽從教練指示。
　當聽到哨音時立刻停止動作並仔細察看及聆聽。
　要離開滑冰場前先詢問教練。

☐ 檢查您的急救箱；有需要時便進行重新補給。

☐ 對所有運動員及教練施以緊急程序應對訓練。

☐ 檢視急救與緊急程序。在練習或比賽時，在滑冰場上或鄰近安排一位受過急救和 CPR 訓練的人員。

☐ 透過訓練提高滑冰運動員的一般體能水準。體能良好的運動員，受傷的機率較低。維持練習的積極度。

花式滑冰比賽練習

更多的競爭，會讓我們變得更好。花式滑冰比賽練習可以由滑冰技巧、項目排演或發表會組成。特奧花式滑冰一部分的策略性計劃是以地方層級帶動更多的運動發展。比賽能夠激勵運動員、教練以及整個運動的經營管理團隊。請在您的時間表上盡可能地增加比賽的安排。我們提供如下的一些建議。

- 以比賽形式練習規定動作技巧課程中的各種技巧。
- 進行項目排演。
- 舉辦練習成果發表會。
- 參與地方性比賽。

八週訓練課程（每項一小時）

第 1 週

- 進行基本的裝備說明和試穿（10 分鐘）
- 在一般地面上進行技巧講授：穿上冰鞋走路、跌倒就自己站起來（10 分鐘）
- 講授場上的滑冰技巧（40 分鐘）

第 2 週

- 滑冰技巧說明與評估（40 分鐘）
- 自由滑冰指導（20 分鐘）

第 3 週

- 滑冰技巧說明與評估（30 分鐘）
- 自由滑冰指導（30 分鐘）

第 4 週

- 滑冰技巧說明與評估（40 分鐘）
- 說明比賽形式（20 分鐘）

第 5 週

- 滑冰技巧說明與評估（30 分鐘）
- 自由滑冰指導（30 分鐘）

第 6 週

- 滑冰技巧說明與評估（30 分鐘）
- 完成技巧評估卡片（30 分鐘）

第 7 週

- 技巧檢視（30 分鐘）
- 準備並了解比賽形式（30 分鐘）

第 8 週

- 模擬比賽（40 分鐘）
- 自由滑冰指導（20 分鐘）

選擇夥伴

傳統上，特奧融合運動®的搭檔、雙人或團體舞蹈成功培訓的關鍵，就是適當地挑選夥伴成員。我們在下面為您提供了一些基本的考量因素。

能力分組

所有夥伴彼此具備相近運動技巧的情況下，融合夥伴的兩人會有最好的表現。如果其中一位夥伴能力要突出很多，比賽就會被其掌控，或是為了遷就另一人而無法發揮其潛能。在這兩種情況下，達成夥伴互動和團隊目標的效果就會減低，而無法獲得純粹的比賽競爭體驗。

年齡分組

所有團隊成員的年齡應相近搭配。

- 21 歲及 21 歲以下的運動員，團隊成員相差 3 到 5 歲以內
- 22 歲及 22 歲以上的運動員，團隊成員相差 10 到 15 歲以內

為融合運動創造有意義的參與

　　融合運動懷抱可實踐國際特奧會的理念和原則。在挑選融合運動夥伴時，您會希望從賽事開始、進行期間到結束，可以達到有意義的參與。融合搭檔就是為了提供所有運動員和夥伴有意義的參與而組成。每位成員都應該扮演各具重要性的角色，並有機會為團隊做出貢獻。有意義的參與也包括在公平的比賽中，融合搭檔間彼此進行良好的互動和競爭。團隊中每位成員有意義的參與，可確保每個人都能獲得正面積極且感到有所回報的體驗。

具有意義的參與指標

- 夥伴的競爭行為不會對自己或其他人造成過高的受傷風險。
- 夥伴的競爭行為會遵守比賽規則。
- 夥伴具備能力和機會，對團隊的表現做出貢獻。
- 夥伴知道如何將自身技術和其他運動員融合，可以為能力較為不佳的運動員提升表現成果。

當融合夥伴出現下列情形，就無法達到有意義的參與：

- 具備超越其夥伴的運動技能優勢。
- 表現得像是教練而非夥伴。
- 沒有規律定時地參與練習，只在比賽當天出現。

花式滑冰穿著

　　所有參賽者都需要適當的花式滑冰穿著。教練必須針對訓練和比賽，說明能夠接受和不被接受的運動服穿著類型。闡述穿著適當且合身服裝的重要性，以及在訓練和比賽期間穿著特定類型服裝的優缺點。舉例來說，牛仔長褲或短褲在任何活動都非合適的花式滑冰服裝。教練必須向運動員解釋，穿著牛仔褲會限制其運動，進而無法有良好的演出表現，並向運動員展示適當的練習及比賽穿著。

　　穿著必須適合所參與的活動。一般而言，這代表舒適、不受束縛的服裝以及合腳的冰鞋。適當相襯且乾淨俐落的穿著能夠激勵運動員。即使「你的表現等同你的穿著」這句話尚未得到實證，但許多運動員和教練仍一直深信不疑。運動員的外表是比賽評分時考量的重點之一。

襪子

　　建議運動員儘可能穿著最薄的襪子。薄襪能夠在較為緊實貼合的冰靴中提供腳部最佳的包覆掌握，因此也會有較佳的平衡。厚襪則太厚重且容易流汗。

花式滑冰服裝

　　女性花式滑冰運動員的服裝應包含可讓其感覺舒適的緊身衣以及合身的滑冰服。此外，運動員也必須挑選自己喜歡的服裝，如此能夠賦予運動員在外表上的自信，也可能使其成為更出色的滑冰運動員。

　　男性花式滑冰運動員的服裝則應包含襯衫和／或毛衣以及長褲，建議男性運動員穿著長褲。長褲應覆蓋短筒靴的頂部，但不能太長到碰觸冰刀。長褲應寬鬆不讓腿部和臀部的運動受到限制，但也不能寬鬆到下垂的程度，看起來會非常不合身。襯衫同樣也應適度寬鬆可讓手臂自在運動。毛衣不應太厚重，看起來會太肥大，而且也會妨礙滑冰者運動表現的精準度。

襯衫和毛衣

運動員應挑選長袖襯衫以達到舒適及保暖的作用。襯衫應寬鬆可讓手臂自在運動。毛衣不應太厚重，看起來會太肥大，而且也會妨礙滑冰者運動表現的精準度。襯衫應始終塞入長褲內。

頭髮

為了安全因素，每位參賽者的頭髮不應遮住臉部。強烈建議運動員不要使用髮夾，以免萬一掉落在溜冰場上。

帽子

從事娛樂休閒性滑冰戴上帽子、耳罩或頭巾，可以提供隔音效果與舒適感，但在比賽時不宜穿戴。

暖身服

暖身服或運動服對在練習或比賽前進行暖身，以及在練習或比賽後保持溫暖很有用。但因為相對較為寬大厚重，在上場練習或比賽時不宜穿著。

手套

從事娛樂休閒性滑冰時，建議可戴上尺寸合適的手套或連指手套。其對進行暖身也有效果，但比賽時不宜穿戴。

頭盔

建議滑冰初學者以及肌肉協調控制能力不夠好的滑冰者戴上保護頭盔。

花式滑冰裝備

花式滑冰運動需要以下類型的運動裝備。讓運動員分辨並了解在特定活動或比賽，裝備會如何發揮作用並影響其表現非常重要。在展示各項裝備時請您的運動員唸出它們的名字並進行試用。加強運動員鑑別裝備的能力，以在各項活動或比賽時能夠自行挑選出合適的裝備。

教練應該使用適當的裝備，並隨時教導運動員如何正確地使用這些裝備。注意安全風險和問題區域，例如破損的冰塊或地墊，進行避開它們的必要措施。此外，教練應對所有裝備進行定期性的安全檢查及預防性維護。地方的運動用品商店通常會很樂意以優惠價甚至免費提供國際特奧會全新或二手的滑冰裝備。

冰鞋

在進行滑冰前，教練和運動員必須挑選合適且合腳的長靴。長靴應具備穩固的足背支撐作用，並允許腳尖能夠進行些微運動。冰刀應該安裝於長靴下方，在冰鞋前方的拇趾和食趾間運作，並和腳後跟方向交叉。應檢查並確認冰刀的鋒利度。穿上冰鞋時，鞋帶應該呈類似十字狀綁好。長靴應該在穿著襪子的情況下保持服貼，且不會太緊導致阻礙循環。在腳踝處應有最佳的支撐效果。長靴上方也應該足夠寬鬆，但不至於可以讓一根手指頭輕鬆放入。鞋帶超出部份應該塞進長靴上方。直排輪滑鞋是在溜冰場以外的地方進行訓練時絕佳的訓練裝備。它們可以用來發展力量、速度以及強壯的膝蓋動作。

準備並確認滑冰區域

滑冰區域不論位於內側或外側，都應該明確定義並做好標示。如此才能將更多時間運用在有意義的活動上，而非進行紀律處分措施。周圍區域應排除可能導致運動員受傷或損害滑冰場地或其設備的物理性危險物品。滑冰場地表面必須維持平滑，場地上的所有雜物必須清除（例如

樹枝、葉子、垃圾等等），且孔洞和凹痕必須進行修補。擁有適當製冰設備的室內滑冰場會是最理想的選擇。一個整齊清潔的環境，可以讓運動員在學習時減少分心。因此，在確定準備好使用設備之前，不要進行設置。

確認滑冰時間

如果考慮時間花費、冰鞋租借和其他附帶費用，滑冰可能是一項昂貴的運動。建議滑冰項目主管聯繫室內滑冰場負責人，商討收取每位滑冰者名義上的費用，而非一般以一小時為單位計費。每位滑冰者的費用應包含滑冰時間和冰鞋租借費用。一般來說滑冰場負責人必須填滿一週間的空檔時間，所以應該會樂意給予一些合乎情理的通融，或許也可能直接捐贈贊助。

花式滑冰教練指南

花式滑冰指導技巧

目錄

暖身 ... 84

 有氧暖身運動 85

 特定練習比賽 85

 特定暖身活動（場上） 86

 場上滑冰練習 86

伸展 ... 87

 上半身 ... 89

 下半身 ... 91

 腰部和臀大肌伸展 95

伸展－快速參考準則 96

緩和運動 .. 97

規定動作技巧第一級 98

 技巧級別－規定動作技巧第一級－分解動作 98

 姿勢修正說明表格－規定動作技巧第一級 100

規定動作技巧第二級 101

 技巧級別－規定動作技巧第二級－分解動作 101

 姿勢修正說明表格－規定動作技巧第二級 103

規定動作技巧第三級 104

 技巧級別－規定動作技巧第三級－分解動作 104

 姿勢修正說明表格－規定動作技巧第三級 106

規定動作技巧第四級 .. 107
技巧級別－規定動作技巧第四級－分解動作 107
姿勢修正說明表格－規定動作技巧第四級 109

規定動作技巧第五級 .. 110
技巧級別－規定動作技巧第五級－分解動作 110
姿勢修正說明表格－規定動作技巧第五級 112

規定動作技巧第六級 .. 113
技巧級別－規定動作技巧第六級－分解動作 113
姿勢修正說明表格－規定動作技巧第六級 115

規定動作技巧第七級 .. 116
技巧級別－規定動作技巧第七級－分解動作 116
姿勢修正說明表格－規定動作技巧第七級 118

規定動作技巧第八級 .. 119
技巧級別－規定動作技巧第八級－分解動作 119
姿勢修正說明表格－規定動作技巧第八級 121

規定動作技巧第九級 .. 122
技巧級別－規定動作技巧第九級－分解動作 122
姿勢修正說明表格－規定動作技巧第九級 125

規定動作技巧第十級 .. 126
技巧級別－規定動作技巧第十級－分解動作 126
姿勢修正說明表格－規定動作技巧第十級 128

規定動作技巧第十一級 ... 129
技巧級別－規定動作技巧第十一級－分解動作 129
姿勢修正說明表格－規定動作技巧第十一級 133

規定動作技巧第十二級 ... 134
技巧級別－規定動作技巧第十二級－分解動作 134
姿勢修正說明表格－規定動作技巧第十二級 136

雙人規定動作技巧第一級 .. 137
技巧級別－雙人規定動作技巧第一級分解動作 137
姿勢修正說明表格－雙人規定動作技巧第一級 138

雙人規定動作技巧第二級 .. 139
技巧級別－雙人規定動作技巧第二級－分解動作 139
姿勢修正說明表格－雙人規定動作技巧第二級 140

雙人 規定動作技巧第三級 ... 141
技巧分級－雙人規定動作技巧第三級－分解動作 141
姿勢修正說明表格－雙人 規定動作技巧第三級 142

雙人 規定動作技巧第四級 ... 143
技巧分級－雙人規定動作技巧第四級－分解動作 143
姿勢修正說明表格－雙人規定動作技巧第四級 145

冰舞規定動作技巧 .. 146

華爾滋規定動作技巧第一級 146
技巧分級－華爾滋規定動作技巧第一級－分解動作 146

華爾滋規定動作技巧第二級 147
技巧分級－華爾滋規定動作技巧第二級－分解動作 147

華爾滋規定動作技巧第三級 148
技巧分級－華爾滋規定動作技巧第三級－分解動作 148

探戈規定動作技巧第一級 .. 149
技巧分級－探戈規定動作技巧第一級－分解動作 149

探戈規定動作技巧第二級 .. 151
技巧分級－探戈規定動作技巧第二級－分解動作 151

探戈規定動作技巧第三級 .. 152
技巧分級－探戈規定動作技巧第三級－分解動作 152

節奏藍調規定動作技巧第一級 153

技巧分級－節奏藍調規定動作技巧第一級－分解動作 153

節奏藍調規定動作技巧第二級 .. 155

技巧分級－節奏藍調規定動作技巧第二級－分解動作 155

節奏藍調規定動作技巧第三級 .. 157

技巧分級－節奏藍調規定動作技巧第三級－分解動作 157

扶握位置 .. 158

了解花式滑冰 .. 160

修改與調整 .. 161

花式滑冰交叉訓練 .. 163

暖身

　　暖身階段是每個訓練期或為比賽做準備的第一個部分。暖身運動必須慢慢地開始，然後逐漸暖身擴大到所有的肌肉和身體部位。除了可以幫助運動員精神上做好準備，暖身也有一些生理上的好處。

　　在運動或練習前先進行暖身的重要性不必再怎麼強調都不為過，即便田徑運動比賽也是如此。

　　暖身運動能夠提高體溫讓肌肉、神經系統、肌腱、韌帶以及心血管系統，為即將面臨進行的伸展和運動做好準備。而藉此提高肌肉的靈活度，能夠大幅降低受傷的可能性。

暖身

- 提高體溫
- 提高代謝率
- 提高心跳和呼吸率速率
- 讓肌肉和神經系統做好運動的準備

　　暖身運動是為了後續的活動而量身訂做。其包含主動性活動，然後是更為劇烈的運動，以提高心跳、呼吸以及代謝率。暖身運動時間階段可進行長至 25 分鐘，緊接在訓練或比賽之前。暖身運動階段會包含以下的基本順序和元素。

活動	目的	時間（最少）
有氧慢步／快走／跑步／場上滑冰	提升肌肉溫度	5 分鐘
伸展	增加活動範圍	10 分鐘
特定的練習比賽	增加協調性為訓練或比賽做準備	10 分鐘

有氧暖身運動

例如走路、輕度慢跑、邊走邊做雙臂繞環、開合跳等活動。

走路

運動員的第一項暖身例行活動就是走路。透過慢步 3 到 5 分鐘，讓運動員慢慢的開始提高身體肌肉溫度。如此能夠讓血液循環至全身的肌肉，以提供更好的靈活度以利伸展。暖身唯一的目的就是促進血液循環，並提高肌肉溫度以準備進行更為費力的激烈活動。

跑步

運動員的下一項暖身例行活動是跑步。運動員一開始先慢跑 3 到 5 分鐘讓肌肉溫度上升。如此能夠讓血液循環至全身的肌肉，提供更好的伸展靈活度以利伸展。一開始先慢慢地跑，然後逐漸提高速度；但到最後運動員不能使用超過一半的力氣。請記得，這個階段唯一的目的是要促進血液循環，並提高肌肉溫度以準備進行更為費力的激烈活動。

伸展

伸展是暖身運動及事關運動員成果表現最重要的一部分。越靈活的肌肉就越強壯而且健康。較強壯且健康的肌肉，就會帶來較佳的運動效果，並且能夠幫助避免受傷。請參閱伸展章節取得更深入的相關資訊。

特定的練習比賽

練習比賽是設計用來訓練運動技巧的活動。學習進度從初級能力開始，接著前進到中級，最後達到高級能力。鼓勵每位運動員盡力達向其最高可能水平推進。練習比賽可以結合暖身運動並引導至特定技巧的學習發展。

透過重複的分段技巧示範，進行技巧教授及強化。為了加強表現特定技巧的肌肉，許多時候必須將動作誇大。每個指導階段應讓運動員經歷整個技巧提升過程，使其能夠接觸練習比賽中所需展現的全部技巧。

暖身活動（冰場上）

滑冰暖身

任務分解動作

- 穿上冰鞋環繞在滑冰區域行走。
- 環繞在指定區域區間步行或滑冰。
- 環繞在指定區域滑冰。
- 進行每項已透過訓練習得技巧的練習進行滑冰暖身。

指導秘訣

☐ 所有的暖身練習運動進行，應考量所具備的滑冰時間。運動員必須在其滑冰時間開始前進行暖身並穿上冰鞋，如此其才能夠依照教學指示，充分利用滑冰時間。這一點是教練主要必須考量的地方。

場上滑冰練習

任務分解動作

- 依照運動員的滑冰能力環繞冰在場上滑冰。
- 依照運動員的滑冰能力練習前進及後退來回滑冰。
- 依照運動員的滑冰能力練習滑冰技巧。
- 進行來自規定動作技巧分級課程的項目元素訓練。

指導秘訣

☐ 建議運動員每天進行暖身運動和體能訓練。

☐ 説明良好體能訓練習慣的優點。

☐ 強調在激烈運動之前先進行適當暖身運動的重要性。

伸展

　　不論是在訓練或比賽中，靈活度對運動員是否能有理想的表現都至為關鍵。而靈活度可以藉由伸展運動達成。在訓練或比賽開始可以先輕鬆地有氧慢跑後再進行伸展運動。

　　從輕鬆的伸展開始到繃緊的程度，然後維持這個繃緊的姿勢 15 到 30 秒，直到力量自然減弱。當張力減弱時，再慢慢開始下一次伸展，直到再次出現繃緊的感覺，然後再維持這個姿勢 15 秒。每次伸展身體每一邊應重複 4 到 5 次。

　　在進行伸展運動時持續呼吸也很重要。當您屈身進行伸展運動時，請呼氣。一旦達到伸展極限點，在維持伸展狀態時也請保持吸氣和呼氣。伸展運動應該成為每個人日常生活的一部分。每天規律地進行伸展運動，已被證明具有下列效果：

1. 增加肌肉肌腱單位的長度
2. 增加關節活動的範圍
3. 減少肌肉緊張
4. 產生身體覺察
5. 促進提高循環
6. 讓自己感覺狀況良好

　　部分運動員，例如唐氏症選手的肌肉張力可能較為不足，因此無法展現較好的靈活度。請注意不要讓這些運動員進行超出正常安全範圍的伸展運動。有幾項伸展運動對所有運動員都具有危險性，不應包含在安全的伸展運動項目中。這些危險的伸展運動如下：

- 頸部向後彎曲
- 軀幹向後彎曲
- 脊椎轉動

　　只有在動作正確的情況下，伸展運動才能達到想要的效果。運動員

必須專注在正確的身體定位並保持直線對準。以小腿伸展為例，許多運動員就沒有朝著跑步前進的方向，保持腳部方向向前。

錯誤　　　　　　　　　　　正確

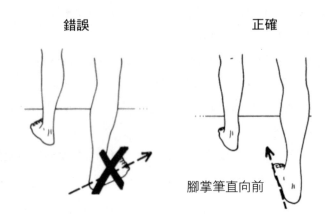

腳掌筆直向前

　　另一項伸展運動常見的錯誤，是彎曲背部試圖從髖部達到較佳的伸展效果。下方是一個坐下往腿部伸展的簡單例子。

錯誤　　　　　　　　　　　正確

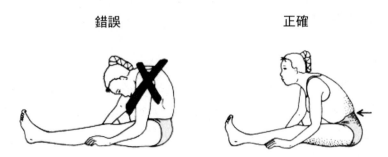

上半身

擴胸運動

- 把一隻手／手臂放在夥伴手上或身上
- 胸部朝外且遠離夥伴方向轉動
- 感受胸部的伸展
- 換另一隻手臂重複以上動作

側邊伸展運動

- 身體朝一側彎曲，手臂可選擇舉起過頭或不舉
- 感受該側的伸展
- 另一邊重複相同動作

肩膀伸展運動

- 用左手抱住右手的手肘
- 拉向左邊的肩膀
- 手臂可以是筆直或彎曲
- 另一隻手臂重複相同動作

聳肩運動

- 往耳朵的位置聳起肩膀
- 肩膀朝下放鬆

手臂繞圈運動

- 手臂向前做大圓圈形擺動
- 往前與往後繞圈，重複相同動作

頸部伸展運動

- 從一邊到另一邊的肩膀轉動頸部，下巴保持碰觸身體（胸骨鎖骨處）
- 不要做出完整的圓圈動作，不然可能導致頸部過度後彎（頸部後彎為禁忌動作）
- 指示運動員依序將頸部轉到右邊、中間和左邊；絕不能將頸部往後彎曲

下半身

站立股四頭肌伸展運動

- 把腳平放站在地上
- 抓住腳踝,將膝蓋朝臀部彎曲
- 將腳部直接拉向臀部
- 膝蓋不要扭轉
- 此伸展運動可獨自一人站立進行或以夥伴、柵欄和/或牆壁做為平衡之用

- 如果膝蓋在腳部往外側伸展期間感到疼痛,就把腳放回釋放壓力

站立腘膀肌伸展

- 一腳向前踏出（腳跟著地、腳尖朝上），另一腳彎曲膝蓋，腳跟平放在地
- 小腿部非固定
- 往後朝腳跟向下蹲坐

- 如果運動員的靈活度增加，鼓勵運動員嘗試去觸碰其腳部

站立將兩腿岔開做伸展

- 雙腳打開與肩同寬
- 從髖部向前彎曲
- 朝地面向下觸碰小腿，直到感覺伸展

向前彎曲

- 站立，雙手高舉過頭向外伸展
- 慢慢地彎曲腰部
- 將雙手帶向腳踝處或沒有過度張力的高度

<div style="text-align:center">

小腿伸展　　　　　　**彎曲膝蓋做小腿伸展**

</div>

- 雙腳前後打開，前腳稍微向
 前彎曲
- 彎曲後腳的腳踝
- 運動員也可以面對牆壁站立

- 彎曲雙膝降低張／拉力

- 站立或仰躺
- 腳部抬離地面
- 腳尖著地，做 8 字形運動
- 另一腳重複相同動作

腰部和臀大肌伸展

鼠蹊部側邊伸展

- 雙腳平放在地面站立
- 將身體傾向一側，微微彎曲膝蓋
- 另一腳保持筆直
- 換一邊重複相同動作

臀部伸展

- 把手放在後下背部站立
- 將髖部往前推
- 頭部往後傾斜（頸部不後彎曲）

狗趴式伸展運動

- 雙手雙腳向下，雙手在肩膀下、膝蓋在髖部下，以趴姿如小狗碰觸地面
- 抬起臀部直到使用腳尖站立
- 腳跟放回到地面
- 交替抬起一隻腳的腳尖，同時另一隻腳平放在地上

伸展－快速參考準則

開始前請先放鬆

　在運動員放鬆且肌肉暖和後再開始

有系統地進行

　從身體上半部開始，然後一路往下半部進行

從一般性朝特定具體性的動作前進

　從一般性動作開始，然後進入特定具體的練習活動

先進行簡單的伸展

　進行緩慢、循序漸進的伸展

　勿突然地彈跳或猛然的推拉，試圖更遠地伸展

善用變化

　增加樂趣，使用不同的練習運作相同的肌肉

自然地呼吸

　不要屏住呼吸，保持平靜與放鬆

考慮個別差異

　每位運動員有不同的起跑點和進步速度

規律地進行伸展運動

　始終保留進行暖身和緩和運動的時間

　在家也可以！

緩和運動

緩和運動和暖身運動一樣重要，但是卻經常被忽視。突然地停止活動可能會導致血液堵塞，降低運動員身體內廢棄產物排除的速度。它也可能對運動員造成痙攣、疼痛等其他問題。緩和運動可以在下一個訓練階段或比賽前，幫助進行逐漸降低體溫、心跳頻率及速度的恢復程序。進行緩和運動期間也是教練和運動員討論訓練或比賽的好時機。緩和運動搭配伸展運動也具有良好的效果，因為肌肉還在暖和狀態，能夠接受伸展動作。

活動	目的	時間（最少）
進行有氧慢跑或滑冰	降低體溫 逐漸降低心跳頻率	5 分鐘
輕度伸展	排除肌肉的廢棄產物	5 分鐘

規定動作技巧第一級

技巧分級－規定動作技巧第一級

您的運動員能夠完成	從未	偶爾	經常
不需協助可自行站立 5 秒鐘	☐	☐	☐
跌倒後可自行站起無須協助	☐	☐	☐
可不需協助自行蹲下、靜止站立	☐	☐	☐
在協助下向前踏出 10 步	☐	☐	☐
總結			

技術分級－規定動作技巧第一級－
分解動作

不需協助站立 5 秒鐘：

- 在滑冰場上行走。
- 肩膀保持在臀部正上方。
- 雙腳保持平行，從冰鞋中央保持身體中心平衡。
- 手臂向兩側頂住且稍微向前以保持平衡。
- 頭部保持垂直且眼睛注視前方。

跌倒後可自行站起無需協助：

- 擺出站立姿勢，手臂向前伸展。
- 收下巴保持頭部向前。
- 彎曲膝蓋並繼續放低身體，將臀部靠近地（冰）上。
- 繼續放低身體直到跌坐冰面，雙手保持向前並離地（冰）。
- 側身擺出跪姿、雙手和膝蓋平放在地（冰）上。
- 朝胸部抬起一邊膝蓋，將冰刀牢靠恰當地平直放在地（冰）上。
- 起身至足夠的高度，撐起另一隻腳，平放置於另一隻冰鞋旁。
- 維持蹲姿並保持平衡。
- 慢慢地起身，伸直膝蓋並透過
 冰鞋保持平衡。
- 擺出站立姿勢。

不需協助自行蹲下、靜止站立：

- 擺出站立姿勢。
- 雙臂向前伸展。
- 彎曲膝蓋降低臀部，直到臀部
 稍微高於膝蓋。
- 背部保持挺直，但從臀部稍微往
 前傾以維持平衡。

在協助下向前踏出 10 步：

- 擺出站立姿勢。
- 從冰鞋中央保持身體中心平衡。
- 雙腳平行站立。
- 從站立位置往前踏出 10 小步。
- 讓冰鞋朝下，冰刀恰當平直地放在地（冰）上。
- 用同樣的方法以另一隻冰鞋前進。
- 以相同的順序重複同樣的動作，直到能夠平順地完成前進的動作。

姿勢修正說明表格－規定動作技巧第一級

錯誤	修正
運動員被刀齒絆倒。	要求運動員膝蓋更加彎曲。
運動員未將身體和冰刀保持正確對齊。	向前滑行時，身體重心應置於冰刀的中後部上方。
運動員頭部朝下。	調整運動員姿勢，手臂朝外、背部向上且眼睛直視前方。
運動員過度向前彎曲。	調整運動員姿勢，手臂朝外、背部向上且眼睛直視前方。

規定動作技巧第二級

技巧分級－規定動作技巧第二級

您的運動員能夠完成	從未	偶爾	經常
不須協助向前踏出 10 步	☐	☐	☐
前進葫蘆形（雙腳 S 形）、靜止站立（重複 3 次）	☐	☐	☐
在協助下往後擺動或踏步	☐	☐	☐
雙腳向前滑行至少身體長度的距離	☐	☐	☐
總結			

技巧分級－規定動作技巧第二級－分解動作

不需協助向前踏出 10 步：

- 擺出站立姿勢。
- 透過冰鞋維持中心平衡。
- 以兩隻冰鞋平行站立。
- 向前邁出 10 個小踏步。
- 冰鞋朝下，將冰刀恰當平直地放在地（冰）上。
- 用相同的方式再繼續以另一腳向前邁進。
- 以相同順序重複進行，直到能夠平順地完成前進動作。

前進葫蘆形（雙腳 S 形）、靜止站立（重複 3 次）：

- 擺出站立姿勢。
- 雙腳平行。
- 腳尖向外、腳跟併攏，冰刀恰當平直地放在地（冰）上。
- 腳尖向內、腳跟向外，冰刀恰當平直地放在地（冰）上。
- 重複此順序數次。

不須協助自行向後擺動或踏步：

- 擺出站立姿勢。
- 冰鞋平行，冰刀恰當平直地放在地（冰）上。
- 行進時將腳抬起，重量置於拇趾上。
- 透過前後扭轉的「擺動」動作向後滑行。
- 向後滑行時腳尖向內，採取小踏步行進。
- 頭部保持朝上且面向前方，膝蓋微微彎曲且雙臂向兩側伸展以保持平衡。
- 身體始終保持面向前方。僅移動上半身以下的臀部、腿和腳。

雙腳向前滑行至少身體長度的距離：

- 擺出站立姿勢。
- 以小踏步向前滑行。
- 使用雙腳向前滑行，雙腳平行、頭部朝上並面向前方。
- 膝蓋微微彎曲，手臂微微往前向兩側伸展。
- 滑行身體長度的距離。

姿勢修正說明表格－規定動作技巧第二級

錯誤	修正
運動員被刀齒絆倒。	要求運動員膝蓋更加彎曲。
運動員腳後跟晃得太厲害。	要求運動員彎曲膝蓋以維持正確的平衡。
運動員雙腳離得太遠。	讓運動員雙腳距離保持與臀部同寬。

規定動作技巧第三級

技巧分級－規定動作技巧第三級

您的運動員能夠完成	從未	偶爾	經常
向後擺動後滑或踏步	☐	☐	☐
做出五次前進葫蘆形（雙腳 S 形）至少 10 英尺	☐	☐	☐
在場上向前滑行	☐	☐	☐
向前蹲滑至少身體長度的距離	☐	☐	☐
總結			

技巧分級－規定動作技巧第三級－
分解動作

不需協助自行往後擺動後滑或踏步：

- 擺出站立姿勢．
- 冰鞋平行，將冰刀恰當平直地放在地（冰）上。
- 透過前後扭轉的「擺動」動作向後滑行。
- 行進時將腳抬起，重量置於拇趾上。
- 頭部保持朝上且面向前方，膝蓋微微彎曲且雙臂向兩側伸展以保持平衡。
- 身體始終保持面向前方。僅移動上半身以下的臀部、腿和腳。

做出五次前進葫蘆形（雙腳 S 形）至少 10 英尺：

- 擺出站立姿勢。
- 雙腳平行。
- 彎曲膝蓋以產生更多速度進行更多滑行。
- 上半身保持筆直且雙臂微微往前向兩側伸展。
- 往前踏出數小步，以雙腳向前內外滑行，直到稍微比臀寬要大的距離。.
- 腳尖彼此微微拉攏，膝蓋微微抬起。
- 眼睛專注於行進方向。
- 重複此順序至少 10 英尺距離。

在場上向前滑行：

- 擺出站立姿勢。
- 雙膝彎曲行進。
- 雙臂微微往前向兩側伸展。
- 透過兩腳冰鞋平均地平衡重心。
- 繼續在場上滑行。
- 指示運動員將重心在雙腳間進行轉移。
- 專注在行進方向。

向前蹲滑至少身體的長度距離：

- 擺出站立姿勢。.
- 雙腳平行向前滑行。
- 以雙腳滑行、頭部朝上且面對前方。
- 向前滑行，膝蓋彎曲以降低臀部，直到臀部略微高於膝蓋。
- 恢復站立姿勢，同時向前滑行。

姿勢修正說明表格－規定動作技巧第三級

錯誤	修正
運動員被刀齒絆倒。	要求運動員膝蓋更加彎曲。
運動員在向下彎身時身體未保持正確的重心對準。	讓運動員逐步地向下彎身，身體微向前傾。
運動員頭部朝下。	調整運動員姿勢，手臂朝外、背部向上且眼睛直視前方。

規定動作技巧第四級

技巧分級－規定動作技巧第四級

您的運動員能夠完成	從未	偶爾	經常
雙腳向後滑行至少身體長度的距離	☐	☐	☐
原地或移動中雙腳跳	☐	☐	☐
單腳雪犁煞車（左腳或右腳）	☐	☐	☐
單腳向前滑行至少身體長度的距離（左腳或右腳）	☐	☐	☐
總結			

技巧分級－規定動作技巧第四級－
分解動作

雙腳向後滑行至少身體長度的距離：

- 擺出站立姿勢，背對行進方向。
- 使用行進或擺動技巧，頭部朝上
 且面向前方向後滑行。
- 膝蓋微微彎曲且雙臂向前伸展。
- 重心平衡保持在拇趾上。
- 雙腳平行，滑行身體長度的距離。

原地或移動中雙腳跳躍：

- 站立，雙手手臂向前伸展。
- 彎曲膝蓋然後向上推起，進行一個小跳躍。（假如運動員在移動時已較為自在舒適，要求其在移動時進行小跳躍。）
- 膝蓋彎曲落地且重心需落在拇趾上，然後腳跟晃動冰刀的中／後部。

單腳雪犁剎車（左腳或右腳）：

- 擺出站立姿勢。
- 向前滑行。
- 以雙腳滑行。
- 用一隻腳微微向前方及側邊滑行，腳尖向內彎，並將施力作用在內刃（冰刀內緣）以利滑行動作。
- 慢慢煞車停止。
- 整個動作應在一條直線上展現。
- 保持雙臂朝外以維持平衡。
- 保持頭部向上且雙臂微微往前向兩側伸展。

單腳向前滑行至少身體的長度距離（左腳和右腳）：

- 擺出站立姿勢．
- 以小踏步前進。
- 使用兩隻冰鞋向前滑行。
- 透過一隻冰鞋平衡重心。
- 抬起另一隻冰鞋到重心腳的腳踝處。
- 保持身體和頭部向上、面向正前方且手臂微微往前向兩側伸展。
- 滑行身體的長度距離。
- 另一腳以同樣順序重複相同動作。

姿勢修正說明表格－規定動作技巧第四級

錯誤	修正
運動員被刀齒絆倒。	要求運動員的膝蓋更加彎曲。
運動員頭部朝下。	調整運動員姿勢，手臂朝外、背部向上且眼睛直視前方。
運動員腳抬太高。	指示運動員抬至重心腳的腳踝處即可。

規定動作技巧第五級

技巧分級－規定動作技巧第五級

您的運動員能夠完成	從未	偶爾	經常
前滑推刃	☐	☐	☐
做出五次後退葫蘆形（雙腳 S 形）至少 10 英尺	☐	☐	☐
在場上以雙腳往左右畫曲線向前滑行	☐	☐	☐
即時做出由前到後雙腳旋轉	☐	☐	☐
總結			

技巧分級－規定動作技巧第五級－分解動作

前滑推刃：

- 維持良好平衡地站立。
- 透過冰鞋維持重心平衡。向前滑行時，身體重心應置於冰刀中後部。
- 雙腳站立，腳尖朝外約 60 度。
- 膝蓋稍微彎曲。
- 應以雙腳內刃使出推力，而非使用腳尖。身體重心應隨著每次推進，平均地從一腳轉移到另一腳。
- 雙臂必須往兩側伸展並微微向前以保持平衡。
- 保持頭部高度，眼睛專注在行進方向。
- 至少不中斷地交替進行四次。

做出五次後退葫蘆形（雙腳 S 形）至少 10 英尺：

- 擺出站立姿勢，背對行進方向。
- 以雙腳向後內外滑行，直到雙腳稍微大於臀寬距離。
- 腳跟稍微朝向彼此，雙腳靠攏，膝蓋微微抬起。
- 上半身保持筆直且雙臂微微往前向兩側伸展。

在場上以雙腳往左右畫曲線向前滑行：

- 擺出站立姿勢．
- 開始向前滑冰並擺出雙腳滑行姿勢。
- 從任一個方向開始畫曲線，將身體上半部轉向該方向。
- 保持手臂微微向前往側邊伸展，並彎曲膝蓋。

即時地做出由前到後的雙腳旋轉：

- 擺出站立姿勢，雙腳平行。
- 上半身朝旋轉方向旋轉 90 度。
- 臀部朝上半身同方向旋轉 180 度。

姿勢修正說明表格－規定動作技巧第五級

錯誤	修正
運動員被刀齒絆倒。	要求運動員膝蓋更加彎曲。
運動員頭部朝下。	調整運動員姿勢,手臂朝外、背部向上且眼睛直視前方。
運動員雙腳滑行曲線太平直。	讓運動員利用腳踝的力量和身體傾斜,以膝蓋做下蹲動作。
運動員未完成完整的旋轉。	確認運動員的臀部旋轉方向一開始和肩膀相反。

規定動作技巧第六級

技巧分級－規定動作技巧第六級

您的運動員能夠完成	從未	偶爾	經常
由前向後雙腳旋轉滑行	☐	☐	☐
五次連續單腳前進葫蘆形（單腳S形）繞圈（左腳和右腳）	☐	☐	☐
單腳向後滑行身體長度的距離（左腳和右腳）	☐	☐	☐
前蓮蓬	☐	☐	☐
總結			

技巧分級－規定動作技巧第六級－分解動作

由前向後雙腳轉彎滑行：

- 擺出站立姿勢．
- 雙腳平行向前滑行。
- 身體上半部向左旋轉。
- 臀部向左旋轉180度，同時身體上半部向右旋轉到「停頓支撐點」。
- 也可以朝相反方向進行旋轉。
- 繼續向後滑行。

做出五次連續單腳前進葫蘆形（單腳 S 形）繞圈（左腳和右腳）：

- 擺出站立姿勢，外側手臂向前畫圈，內側手臂向後朝上。
- 以逆時針運動雙腳向前滑行，只使用外側腳從前進葫蘆形動作開始。
- 連續重複相同動作繞完整一圈，重點在膝蓋的上下運動。
- 依照上述指示按順時鐘方向旋轉。

單腳向後滑行身體長度的距離（左腳和右腳）：

- 擺出站立姿勢，背對行進方向。
- 以雙腳滑行姿勢向後滑行，抬起左腳至腳踝高度時將重心平衡置於右腳拇趾上。
- 滑行等身長的距離。
- 另一腳重複相同動作。

前蓮蓬：

- 將一隻腳的腳跟抬起，刀齒著地（冰）。
- 另一腳以內刃向前環繞滑行，轉一圈後停止。

姿勢修正說明表格－規定動作技巧第六級

錯誤	修正
運動員被刀齒絆倒。	要求運動員的膝蓋更加彎曲。
運動員頭部朝下。	調整運動員姿勢，手臂朝外、背部向上且眼睛直視前方。
運動員呈 U 形轉彎。	要求運動員膝蓋彎曲、稍微向後拉伸左腳（左轉彎時），並圍繞右腳進行轉彎。
運動員在旋轉「停止」後未反向旋轉。	對運動員強調旋轉結束時，需進行臀部對肩膀的反向旋轉。
運動員自由足腳跟未和滑冰足適當地配合保持協調一致。	要求運動員的自由足腳跟跟隨滑冰足並和其配合保持協調一致。

規定動作技巧第七級

技巧分級－規定動作技巧第七級

您的運動員能夠完成	從未	偶爾	經常
後滑推刃	☐	☐	☐
由後到前雙腳轉彎滑行	☐	☐	☐
左腳或右腳 T 字煞車	☐	☐	☐
雙腳前進轉身繞圈（左右）	☐	☐	☐
總結			

技巧分級－規定動作技巧第七級－分解動作

後滑推刃：

- 擺出平衡良好的站姿，背對行進方向。
- 膝蓋稍微彎曲。
- 將重心轉移到一隻腳上，另一腳則以半葫蘆形（S形）動作行進。
- 推進腳在滑冰足前抬起，將重心放在拇趾上平衡地滑行。

- 讓推進腳著地（冰），和另一隻腳平行。轉移重心，另一腳重複相同動作。
- 雙臂微微向前並朝兩側伸展。

由後到前雙腳轉彎滑行：

- 擺出平衡良好的站立姿勢，背對行進方向。
- 雙腳向後滑行。
- 雙臂伸展，上半身朝轉彎方向旋轉 90 度。
- 臀部和上半身同方向旋轉 180 度。
- 向前滑行。

左腳或右腳 T 字煞車：

- 擺出站立姿勢，雙腳呈「T」字形。
- 不論哪一腳在後，都呈「T」字形的頂部橫線形狀，同一邊的手臂應向前。
- 膝蓋稍微彎曲，用後腳推蹬並以單腳直線滑行。
- 後腳與滑行足呈 90 度置於滑行足後方。將重量轉移到後腳上，摩擦冰面直至滑行停止動作。

雙腳前進轉身繞圈（左右）：

- 擺出站立姿勢。
- 雙腳向前滑行繞圈。
- 上半身朝轉彎方向旋轉 90 度成圓。
- 以肩膀進行和臀部反方向的旋轉，讓臀部旋轉成圓，到達「停頓支撐點」後繼續向後繞圈滑行。

姿勢修正說明表格－規定動作技巧第七級

錯誤	修正
運動員被刀齒絆倒。	要求運動員膝蓋更加彎曲。
運動員頭部朝下。	調整運動員姿勢，手臂朝外、背部向上且眼睛直視前方。
運動員在進行 T 字煞車時，後腳內側卡住。	要求運動員將後腳靠近滑行足，並小心地置於冰面摩擦，以產生煞停動作。
運動員呈 U 形轉彎。	要求運動員膝蓋彎曲、左腳稍微往後拉（在左轉彎時），並繞著右腳進行轉彎。

規定動作技巧第八級

技巧分級－規定動作技巧第八級

您的運動員能夠完成	從未	偶爾	經常
連續五次連續前剪冰（左右）	☐	☐	☐
前進外刃繞圈（左右）	☐	☐	☐
連續五次後退半葫蘆形（S形）繞圈（左右）	☐	☐	☐
雙腳旋轉	☐	☐	☐
總結			

技巧分級－規定動作技巧第八級－分
解動作

做出五次連續前剪冰（左右）：

- 擺出站立姿勢，以頭部、肩膀及
 手臂做為圓心。
- 沿逆時針圓形方向向前滑行。
- 雙腳滑行，以外側腳向外推滑呈
 弓箭步姿勢後，抬起外側腳跨越
 滑冰足後著冰，並保持在行進曲
 線內側。
- 外側腳跨越滑冰足著冰後與原內
 側滑冰足交叉變成內側滑冰足，
 外側足抬起至於滑冰足旁。
- 重複五次連續剪冰。
- 以順時針方向重複以上動作。

前進外刃繞圈（左右）：

- 擺出站立姿勢，滑冰臂向前、自由臂向後。
- 以雙腳滑行姿勢向前滑冰。
- 從任一方向開始運用刀刃。
- 保持手臂朝外且膝蓋稍微彎曲。
- 抬起外側腳置於滑冰足腳跟上。
- 維持以冰刃單腳滑行。
- 以另一個方向重複（順時針與逆時針）。

做出五次連續後退半葫蘆形（S形）繞圈（左右）：

- 擺出站立姿勢，外側手臂沿外圈擺動，內側手臂向後舉起。
- 雙腳以逆時針方向運動向後滑行。
- 只以外側腳開始進行葫蘆形（S形）動作，使用膝蓋蹲下起身動作。
- 繼續重複動作繞行一個完整的圓，至少進行五次連續單腳葫蘆形（S形）。
- 依照上述步驟以順時針方向繞圈。

雙腳旋轉：

- 擺出站立姿勢，雙腳腳趾微微朝內距離與臀部同寬。
- 膝蓋稍微彎曲同時以微微「揮臂」（往旋轉的反方向）的姿勢旋轉上半身。
- 以微微「揮臂」的姿勢開始讓身體旋轉，膝蓋稍微抬起，腳尖內縮。內側旋轉腳位於後內刃的拇趾球上，外側旋轉腳在內刃的中後部上。手臂朝胸部拉近。

姿勢修正說明表格－規定動作技巧第八級

錯誤	修正
運動員被刀齒絆倒。	要求運動員膝蓋更加彎曲。
運動員頭部朝下。	調整運動員姿勢，手臂朝外、背部向上且眼睛直視前方。
運動員刀刃使用不佳。	要求運動員使用腳踝力量傾斜身體成圓並彎曲膝蓋。
運動員進行旋轉跳動時未正確施力。	要求運動員膝蓋彎曲並將腳伸得更長來維持身體重心平衡。
運動員未善用膝蓋蹲下起身的姿勢。	要求運動員練習膝蓋蹲下起身的姿勢。
運動員旋轉時未正確地使用冰刀部位。	要求運動員身體稍微前傾，以保持適當的冰刀部位觸地（冰）。
運動員雙腳距離太遠。	要求運動員雙腳距離等同臀寬，從膝蓋起身同時收起雙臂。

規定動作技巧第九級

技巧分級－規定動作技巧第九級

您的運動員能夠完成	從未	偶爾	經常
前進外刃轉三（左右）	☐	☐	☐
內刃前進（左右）	☐	☐	☐
以任何深度拖刀或單腳蹲滑前進	☐	☐	☐
兔跳	☐	☐	☐
總結			

技巧分級－規定動作技巧第九級－分解動作

前進外刃轉三（左右）：

- 放鬆地向前滑行。
- 擺出雙腳滑行姿勢，外側手臂向前、內側手臂向後舉起。

- 從任一方向開始畫曲線，手臂保持伸展且膝蓋稍微彎曲。舉起外側腳並置於滑冰足腳跟上，上半身旋轉以外刃繼續畫曲線。
- 將滑冰足膝蓋稍微抬起，向前搖擺準備旋轉，臀部往行進曲線方向由前到後旋轉 180 度。滑冰足膝蓋再次彎曲，繼續以後內刃滑行。

- 旋轉後藉由將肩膀往後撐、外側手臂置於身體前，讓上半身朝向行進曲線內側，確認臀部與肩膀是否過度旋轉。
- 自由足保持在滑冰足腳跟上，整個動作期間頭部向上且背部挺直。
- 繼續以後內刃畫曲線滑行。.

內刃前進（左右）：

- 擺出站立姿勢，自由臂向前、滑冰臂向後。
- 以雙腳滑行姿勢向前滑冰。
- 從任一方向開始運用刀刃，上半身朝行進曲線方向轉動。
- 舉起內側腳並置於滑冰足腳跟上。
- 以刀刃維持單腳滑行。
- 以另一個方向重複（順時針與逆時針）。

以任何深度拖刀或單腳蹲滑前進：
拖刀前進

- 放鬆地向前滑行。
- 以任一腳單腳滑行。
- 自由足保持伸展、背部挺直、腳尖外翻。
- 臀部放低至滑冰足膝蓋的位置，背部挺直且自由足以水平姿勢伸展拖曳。
- 拖刀期間以自由足沿冰面上拖行，僅以腳掌側面或冰鞋接觸冰面。

單腳蹲滑

- 放鬆地向前滑行。
- 膝蓋下蹲。
- 一隻腳向前伸展，與地（冰）面
 平行。
- 回到蹲姿再回到站姿。

兔跳

- 放鬆地向前滑行，保持雙臂微微向前往側邊伸展。
- 單腳向前滑行、膝蓋彎曲，另一（自由）腳往後伸展。
- 自由足向前搖擺往空中跳躍，從滑冰足膝蓋離開，往下落在自由足
 的刀齒和跳躍腳的刀面。
- 回到原本的滑行狀態。

姿勢修正說明表格－規定動作技巧第九級

錯誤	修正
運動員被刀齒絆倒。	要求運動員的膝蓋更加彎曲。
運動員在蹲下時身體動作位置不正確。	要求運動員逐步彎身，微向前傾。
運動員頭部朝下。	調整運動員姿勢，手臂朝外、背部向上且眼睛直視前方。
運動員使用錯誤的冰刀部位進行旋轉。	要求運動員學習進行旋轉時正確的膝蓋動作。
運動員在旋轉後從刀刃跌落。	要求運動員憑藉「停頓支撐點」，展現臀部對肩膀強力的反向旋轉。
運動員未適當運用刀刃。	要求運動員使用腳踝力量並彎曲膝蓋，傾斜身體成圓。
運動員拖行刀齒。	要求運動員將拖行足張開更遠，讓冰鞋可以沿冰面上拖曳，不讓刀齒觸地（冰）。
運動員著地未落在刀齒上。	要求運動員落地前腳尖伸出。
運動員著地落在錯誤的腳上。	要求運動員著地落在非起跳足的刀齒上，然後以起跳足滑行。

規定動作技巧第十級

技巧分級－規定動作技巧第十級

您的運動員能夠完成	從未	偶爾	經常
前進內刃轉三（左右）	☐	☐	☐
連續五次後退剪冰（左右）	☐	☐	☐
雪犁（腿）煞車	☐	☐	☐
前進飛燕滑行三倍身長距離	☐	☐	☐
總結			

技巧分級－規定動作技巧第十級－分解動作

前進內刃轉三（左右）：

- 放鬆地向前滑行。
- 擺出雙腳滑行姿勢，外側手臂向前、內側手臂向後舉起。
- 從任一方向開始畫曲線，手臂保持伸展且膝蓋稍微彎曲。舉起內側腳並置於滑冰足腳跟上，上半身旋轉以內刃繼續畫曲線。
- 將滑冰足膝蓋稍微抬起，向前搖擺準備旋轉，臀部往行進曲線方向由前到後旋轉 180 度。滑冰足膝蓋再次彎曲，繼續以後外刃滑行。

- 旋轉後藉由將肩膀往後撐、外側手臂置於身體前，讓上半身朝向行進曲線內側，確認臀部與肩膀是否過度旋轉。
- 自由足保持在滑冰足腳跟上，整個動作期間頭部向上且背部挺直。
- 以後外刃繼續畫曲線滑行。

連續五次後退剪冰（左右）：

- 擺出站立姿勢，以頭部、肩膀及手臂做為圓心。
- 以逆時針方向向後滑行。
- 以雙腳滑行，開始後退半葫蘆形（S形）。外側腳重量現在應置於內側腳上，抬起外側腳置於滑行足上，並以內刃保持在行進曲線內側。
- 現在位於圓圈外側的腳，腳尖抬起外刃向圓圈內側伸展。
- 重複五次連續剪冰。
- 以順時針方向重複以上動作。

雪犁（腿）煞車：

- 放鬆地向前滑冰，擺出雙腳滑行姿勢，雙臂伸展保持平衡且膝蓋彎曲。
- 保持上半身面向正前方，雙腳快速地朝同方向旋轉 90 度，並下壓以產生一個快速的鏟冰動作。
- 使用前腳內刃和後腳外刃來產生煞停效果。
- 雪犁煞車可以從任何方向進行。

前進飛燕滑行三倍身長距離：

- 做好準備姿勢。
- 向前滑行。
- 以雙腳滑行。
- 一隻腳抬離地（冰）面，向後伸展，以另一隻腳向前滑行。
- 腰部向前彎曲，直到上半身和地（冰）面平行。
- 舉起伸展足讓膝蓋和腳跟臀部一樣高，保持頭部朝上並面向前方。
- 拱背並保持雙臂向側邊伸展。

姿勢修正說明表格－規定動作技巧第十級

錯誤	修正
運動員被刀齒絆倒。	要求運動員的膝蓋更加彎曲。
運動員頭部朝下。	調整運動員姿勢，手臂朝外、背部向上且眼睛直視前方。
運動員使用錯誤的冰刀部位進行旋轉。	要求運動員學習進行旋轉時正確的膝蓋動作。
運動員旋轉後從冰刃跌落。	要求運動員憑藉「停頓支撐點」，展現臀部對肩膀強力的反向旋轉。
運動員向後滑行時過於前傾，導致刀齒刮擦。	要求運動員彎曲膝蓋，讓身體重心置於拇趾上，而不是刀齒。
運動員進行後剪冰畫圈時向外刃傾斜。	要求運動員以正確的刀刃傾斜畫圈。
運動員雙腳距離太遠。	要求運動員開始進行雪型煞車，然後收起後腳。
運動員刀齒挑起，搖晃前行。	要求運動員抬起後腳至飛燕姿勢，並以滑冰足膝蓋下壓。
運動員自由足位置太低。	讓運動員在滑冰場以外的地面以飛燕姿勢伸展。

規定動作技巧第十一級

技巧分級－規定動作技巧第十一級

您的運動員能夠完成	從未	偶爾	經常
連續前進外刃（每一腳至少兩次）	☐	☐	☐
連續前進內刃（每一腳至少兩次）	☐	☐	☐
前進內刃摩合克（左右）	☐	☐	☐
連續後退外刃（每一腳至少兩次）	☐	☐	☐
連續後退內刃（每一腳至少兩次）	☐	☐	☐
總結			

技巧分級－規定動作技巧第十一級－分解動作

連續前進外刃（每一腳至少兩次）：

- 必須以雙腳輪流進行至少連續四次的半圓滑行。

- 如果是從右腳開始，右臂應向前，左臂在後，且左腳在後呈「T」字形。

- 從外刃推動，自由足保持在滑冰足的腳跟處，身體其餘部分則在一開始的位置。以外刃保持此滑行姿勢畫半個半圓。

- 在半圓畫到一半的時候，慢慢地把自由足往前帶向滑冰足的前方，同時改變手臂位置讓自由臂向前，滑冰臂在後。藉由手臂向下往臀部延伸再回到上方位置進行變換。

連續前進內刃（每一腳至少兩次）：

- 必須以雙腳輪流進行至少連續四次的半圓滑行。

- 如果是從右腳開始，右臂應向前，左臂在後，且左腳在後呈「T」字形。

- 從左內刃推動，自由足保持在滑冰足的腳跟處，身體其餘部分則在一開始的位置。以滑冰足內刃保持此滑行姿勢畫半個半圓。

- 在半圓畫到一半的時候，慢慢地把自由足往前帶向滑冰足的前方，同時改變手臂位置讓滑冰臂向前，自由臂在後。藉由手臂向下往臀部延伸再回到上方位置進行變換。

前進內刃摩合克（左右）：

- 放鬆地向前滑行。

- 以前內刃呈曲線向前滑行。

- 自由足應保持向後伸展姿勢。

- 滑冰臂為主導，自由臂放在後面，頭部朝向行進曲線內側。

- 準備旋轉，先旋轉上半身，將自由足以正確的角度帶向滑冰足，讓自由足的腳跟靠近滑冰足的腳背。

- 自由足置於冰面上，同時以滑冰足沿著行進路線快速滑行然後抬起，臀部面對滑冰足。重心從一腳轉移到另一腳。

- 繼續以後內刃滑行，滑冰臂向前，自由臂在後，頭部朝向行進曲線內側。停頓支撐點位置近似於完成前進外刃轉三。

連續外刃後退（每一腳至少兩次）：

- 擺出站立姿勢，面對行進方向。
- 以左後內刃進行後退半葫蘆形（S 形）開始運用刀刃，接著推向右後外刃，稍微傾身繞圈。自由臂向前伸展，滑冰臂向後伸展且頭部朝向行進曲線內側。以外刃保持此滑行姿勢畫半個半圓。

- 在半圓畫到一半的時候，慢慢地把自由足往後帶向滑冰足的腳跟，然後繼續在滑冰足腳跟的軌跡上稍微向後伸展。此時改變手臂位置讓滑冰臂向前，自由臂在後，且頭部朝向行進曲線外側。藉由手臂向下往臀部延伸再回到上方位置進行變換。
- 以另一邊的刀刃重複。

連續內刃後退（每一腳至少兩次）：

- 擺出站立姿勢，背對行進方向。
- 以左後內刃進行後退半葫蘆形（S形）開始運用刀刃，接著推向右後內刃，稍微傾身繞圈。自由臂向前伸展，滑冰臂向後伸展且頭部朝向行進曲線內側，帶起內側腿向前伸展。以內刃保持此滑行姿勢畫半個半圓。
- 在半圓畫到一半的時候，慢慢地把自由足往後帶向滑冰足的腳跟，然後繼續在滑冰足腳跟的軌跡上稍微向後伸展。此時改變手臂位置讓滑冰臂向前，自由臂在後，且頭部朝向行進曲線內側。藉由手臂向下往臀部延伸再回到上方位置進行變換。

姿勢修正說明表格－規定動作技巧第十一級

錯誤	修正
運動員被刀齒絆倒。	要求運動員的膝蓋更加彎曲。
運動員頭部朝下。	調整運動員姿勢，手臂朝外、背部向上且眼睛直視前方。
運動員太快開始旋轉。	要求運動員維持初始姿勢時間稍長。
運動員旋轉時手臂擺動過度。	要求運動員將手臂靠近身體下方延伸然後再回到上方。
運動員伸展自由足時姿勢不正確。	要求運動員將腳尖筆直朝向行進軌跡。
運動員未能向後旋轉。	要求運動員旋轉上半身和自由足。
運動員旋轉後的身體控制不佳。	指導運動員到達「停頓支撐點」位置時，進行強力的反向旋轉。
運動員在開始運用刀刃前過度旋轉。	要求運動員到達「停頓支撐點」位置時進行強力反向旋轉。
運動員在開始運用刀刃前旋轉不足。	要求運動員正確地向外轉動腳跟，帶起良好的後內刃步。推進足和自由臂應置於滑冰足前。

規定動作技巧第十二級

技巧分級－規定動作技巧第十二級

您的運動員能夠完成	從未	偶爾	經常
華爾滋跳	☐	☐	☐
單腳旋轉（最少三圈）	☐	☐	☐
連續摩合克步（以順時針與逆時針方向重複）	☐	☐	☐
從規定動作技巧第九級到十二選擇三個動作結合	☐	☐	☐
總結			

技巧分級－規定動作技巧第十二級－分解動作

華爾滋跳：

- 擺出「T字形」站姿。前腳為跳躍足，後腳為自由足。
- 彎曲跳躍足，以前外刃用力蹬冰，自由足向前及上方擺動開始跳躍，將跳躍足朝空中拉離地（冰）面。
- 在空中轉半圈，並以在前的自由足以後退外刃著地。
- 頭部應朝著滑冰者的來向，雙臂向側邊撐起以保持平衡，臀部平行，自由足以支撐姿勢筆直向後伸展。
- 繼續以後退外刃滑行。

單腳旋轉（最少三圈）：

- 擺出「T」字形站姿。前腳為滑冰足。
- 滑冰臂穿過上半身拉提，幫助形成「纏繞」狀。另一隻手臂向後緊緊撐住。在推進前手臂開始旋轉。
- 推進至一個產生繃緊的前進外刃轉三開始旋轉，自由足圍繞側邊擺動並朝滑冰足拉近。
- 手臂帶向胸部，重心置於拇趾上以底部刀齒繼續進行旋轉。
- 將自由足放到冰上推向後退外刃，結束並離開旋轉狀態。

摩合克步順序（以順時針和逆時針方向重複）。有兩種預備步可選擇：
步驟順序如下：（逆時針方向）

- 左腳外刃前進（左前外）
- 右腳前進剪冰（右前內）
- 左腳外刃前進
- 右前內刃摩合克（右腳內刃前進）左腳內刃後退（左後內）
- 右後外刃（右後外）
- 左後內剪冰（左後內），到圓圈內側右前內，併腳
- 以右腳順時針方向開始重複。

從規定動作技巧第九級到十二選擇三個動作結合：

姿勢修正說明表格－規定動作技巧第十二級

錯誤	修正
運動員被刀齒絆倒。	要求運動員的膝蓋更加彎曲。
運動員頭部朝下。	調整運動員姿勢，手臂朝外、背部向上且眼睛直視前方。
運動員在自由足經過時被刀齒絆倒。	要求運動員在做腳踢動作時膝蓋舉起。
運動員進行華爾滋跳時旋轉不足。	要求運動員臀部旋轉半圈，在開始跳躍時將身體重心轉移到著地足上。
運動員著地時上半身控制不佳。	要求運動員自由臂保持微微向前，滑冰臂向側邊伸出。
運動員開始旋轉前不夠繃緊。	要求運動員進行轉三前膝蓋更加彎曲。
運動員使用錯誤的冰刀部位進行旋轉。	要求運動員將重心維持在拇趾以及底部刀齒上。
運動員旋轉時肩膀位於圓圈外。	要求運動員上半身維持朝向圓內。

雙人規定動作技巧第一級

技巧分級－雙人規定動作技巧第一級

您的運動員能夠完成	從未	偶爾	經常
手牽手一致協調地推刃前進滑行	☐	☐	☐
手牽手一致協調地剪冰前進	☐	☐	☐
同步雙腳旋轉（肩並肩，至少三圈）	☐	☐	☐
總結			

技巧分級－雙人規定動作技巧第一級－分解動作

手牽手協調一致地推刃前進滑行：

- 每個方向至少推刃四次。
- 如規定動作技巧第五級中所說明
 展現推刃技巧。

手牽手一致協調地剪冰前進：

- 每個方向至少剪冰四次。
- 如規定動作技巧第八級中所說明
 展現前進剪冰技巧。

同步雙腳旋轉：

- 兩人肩並肩，至少旋轉三圈。
- 如規定動作技巧第八級中所說明展現雙腳旋轉技巧。（預備動作可
 自由選擇）

備註：本手冊是以逆時針方向滑冰撰寫，如果是順時針方向請將術語加
　　　上反向說明。

姿勢修正說明表格－雙人規定動作技巧第一級

錯誤	修正
運動員跑到搭檔的弱勢邊非慣用手。	讓運動員保持在彼此的優勢邊慣用手進行扶握。
運動員缺乏同步性。	讓運動員觀看彼此練習。

雙人規定動作技巧第二級

技巧分級－雙人規定動作技巧第二級

您的運動員能夠完成	從未	偶爾	經常
同步前蓮蓬（肩並肩）	☐	☐	☐
同步兔跳（手牽手）	☐	☐	☐
雙人雙腳旋轉（位置可自由選擇，兩人以雙腳旋轉，至少三圈）	☐	☐	☐
總結			

技巧分級－雙人規定動作技巧第二級－分解動作

同步前蓮蓬（肩並肩）：

- 兩人肩並肩，至少旋轉一圈。位置可自由選擇。
- 如規定動作技巧第六級蓮蓬技巧之說明。

同步兔跳（手牽手）

- 兩人手牽手肩並肩向前滑冰。
- 兩人以雙腳滑行，如規定動作技巧第九級兔跳技巧之說明。

雙人雙腳旋轉（位置可自由選擇，兩人以雙腳旋轉，至少三圈）：

- 最少三圈。
- 滑冰者的位置可自由選擇。

姿勢修正說明表格－雙人規定動作技巧第二級

錯誤	修正
運動員跑到搭擋的弱勢邊非慣用手。	讓運動員保持在彼此的優勢邊慣用手進行扶握。
運動員缺乏同步性。	讓運動員觀看彼此練習。

雙人 規定動作技巧第三級

技巧分級－雙人規定動作技巧第三級

您的運動員能夠完成	從未	偶爾	經常
一致和諧地後剪冰（位置可自由選擇，順時針與逆時針方向）	☐	☐	☐
兔跳舉（手臂交叉握持或撐扶腋下）	☐	☐	☐
連接步（位置可自由選擇）	☐	☐	☐
肩並肩蹲姿拖刀	☐	☐	☐
基立安握持雙人旋轉（最少三圈）	☐	☐	☐
肩並肩半圈菲利普	☐	☐	☐
總結			

技巧分級－雙人規定動作技巧第三級－分解動作

一致和諧地後剪冰（位置可自由選擇，順時針與逆時針方向）：

- 每個方向至少四次剪冰。
- 如規定動作技巧第十級剪冰技巧之說明。

兔跳舉（手臂交叉握持或撐扶腋下）：

- 滑冰者以所選擇位置肩並肩向前滑冰。
- 兩人以雙腳滑行，女生如規定動作技巧第九級兔跳技巧之說明。
- 女生跳躍時同時被舉起及放下，以完成正確的著地。
- 在整個舉升動作期間男生保持雙腳滑行。

連接步（樣式可自由選擇）：

- 兩人可牽手或搭肩，或彼此不接觸地，但應盡力維持協調一致。

- 步法是先前學習的旋轉與腳步流暢的結合，例如轉三、摩合克和剪冰。
- 連接步在場地一半長度的範圍內進行。

基立安握持雙人旋轉（最少三圈）：

- 兩人站在圓圈的兩邊，手臂伸展。
- 以後剪冰動作開始往前朝向彼此邁步，擺出基利安握持姿勢。
- 一人可展現雙腳旋轉，另一人單腳旋轉，或兩個人皆單腳旋轉。
- 旋轉結束時，兩人皆朝外推向後外刃。

以擁抱姿勢拖刀（肩並肩）：

- 兩人肩並肩向前滑冰，以所選擇方式握持。
- 兩人如規定動作技巧第九級說明，協調一致地展現拖刀技巧。
- 兩人上下動作應一致。

肩並肩半圈菲利普：

- 開始動作可自由選擇，無論是內刃摩合克或是外刃轉三。
- 開始動作完成後。自由足筆直向後伸展。刀齒點冰跳起，在空中旋轉半圈（由後轉前），著地落在另一腳的刀齒上，並以原本的伸展足朝行進方向單腳滑行。

姿勢修正說明表格－雙人規定動作技巧第二級

錯誤	修正
運動員跑到搭擋的弱勢邊非慣用手。	讓運動員保持在彼此的優勢邊慣用手進行扶握。
運動員缺乏同步性。	讓運動員觀看彼此練習。
運動員拖刀時高度不等。	要求運動員在滑冰場之外的場地以拖刀姿勢伸展練習。

雙人規定動作技巧第四級

動作分級－雙人規定動作技巧第四級

您的運動員能夠完成	從未	偶爾	經常
扶握姿勢飛燕（位置可自由選擇）	☐	☐	☐
一人採蓮蓬，另一人採飛燕動作；蓮蓬和飛燕可以向前或向後進行（修改過的死亡迴旋）	☐	☐	☐
同步華爾滋跳（肩並肩）	☐	☐	☐
華爾滋舉跳	☐	☐	☐
同步單腳旋轉（至少三圈）	☐	☐	☐
連接步（S形或圓形）	☐	☐	☐
總結			

技巧分級－雙人規定動作技巧第四級－分解動作

扶握姿勢飛燕（位置可自由選擇）：

- 兩人以所選擇的扶握位置向前滑冰。
- 兩人如規定動作技巧第十級所説明，展現前飛燕技巧。
- 飛燕至少須維持三倍身長的距離。

一人採蓮蓬，另一人採飛燕動作；蓮蓬和飛燕可以向前或向後進行（修改過的死亡迴旋）：

- 搭檔以飛燕姿勢至少完整地旋轉一圈。

同步華爾滋跳（肩並肩）：

- 可以向前或向後從任何位置開始。
- 兩人如規定動作技巧第十二級所說明，展現華爾滋跳的技巧。
- 在跳躍期間兩人保持肩並肩。

華爾滋舉跳：

- 華爾滋舉跳是運用握住腋下的抬提開式舞姿展現（參見〈扶握位置〉）。
- 兩人以外刃向前滑冰。
- 兩人一致協調地彎曲膝蓋，男生雙腳屈膝。
- 女生在男生協助下進行華爾滋跳。
- 男生的抬舉臂應充分伸展。
- 完成華爾滋跳時，女生應以後外刃著地，自由足伸展。男生在抬舉及協助女生華爾滋跳著地期間保持雙腳滑行。著地後，兩人可伸展自由足，同時以外刃滑行。男生放開女生腋下並將手臂向後伸展。

同步單腳旋轉（至少三圈）：

- 向前或向後均可。
- 搭檔兩人如同規定動作技巧第十二級的說明，一起進行單腳旋轉。
- 搭檔兩人同時完成並結束旋轉動作。

連接步（S形或圓形）：

- 搭檔兩人自行選擇扶握方式或彼此獨立地滑行，但保持協調一致。
- 步法是先前學習的旋轉與腳步流暢的結合，例如轉三、摩合克和剪冰。
- S形連接步涵蓋半個滑冰場長的範圍，至少具備兩次弧形曲線。圓形連接步則必須完成一個完整360度的圓圈。

備註：這裡的敘述搭檔為一男一女，但也可以同性搭檔進行。

姿勢修正說明表格－雙人規定動作技巧第二級

錯誤	修正
運動員跑到搭檔的弱勢邊非慣用手。	讓運動員保持在彼此的優勢邊慣用手進行扶握。
運動員缺乏同步性。	讓運動員觀看彼此練習。
運動員的抬舉姿勢不佳且不安全。	要求運動員在上場前先在場外練習抬舉動作。

冰舞規定動作技巧

華爾滋規定動作技巧第一級

技巧分級－華爾滋 規定動作技巧第一級

您的運動員能夠完成	從未	偶爾	經常
連續六拍遞進步	☐	☐	☐
六拍前進外刃擺腿搖擺步	☐	☐	☐
總結			

動作分級－華爾滋規定動作技巧第一級－分解動作

六拍前遞進步（逐漸前進）（左右）：

- 擺出站立姿勢。
- 以左遞進步（逐漸前進）往逆時針方向，右遞進步（逐漸前進）往順時針方向向前滑冰。
- 雙腳滑行，以外側腳前滑推刃，肩膀朝向圓圈內。
- 外側腳推向冰面，並通過滑冰足向前進，產生新的緊隨滑冰足並離開冰面的自由足。
- 雙腳同時收回，並以外側腳從內刃推離。
- 六拍遞進步（逐漸前進）的節奏：第一步兩拍、第二步一拍、第三步三拍。

六拍前進外刃擺腿搖滾步（交叉推刃）（左右）：

- 擺出站立姿勢，手臂稍微向前往側邊伸展。
- 外刃推滑；推行足以和滑冰足呈 45 度角方向推離內刃。
- 滑冰足膝蓋彎曲，自由足向後伸展三拍，當自由足接近滑冰足通過時，將滑冰足膝蓋抬起並向前伸展三拍。
- 刀刃滑出一個完整的半圓或一條弧線。

華爾滋規定動作技巧第二級

技巧分級－華爾滋規定動作技巧第二級

您的運動員能夠完成	從未	偶爾	經常
連續六拍前遞進步（逐漸前進）（左右，每個方向至少兩次）	☐	☐	☐
連續六拍前外刃擺腿搖滾步（左右，每個方向至少兩次）	☐	☐	☐
總結			

動作分級－華爾滋規定動作技巧第二級－分解動作

連續六拍前遞進步（逐漸前進）（左右，每個方向至少兩次）：

- 擺出站立姿勢，手臂稍微向前往側邊伸展。
- 如華爾滋規定動作技巧第一級所說明，展現遞進步（逐漸前進）技巧。
- 帶起雙腳，並立刻改變至內刃，以推向下一個遞進步（逐漸前進）（轉換）。
- 至少重複兩次。

連續六拍前進外刃擺腿搖滾步（交叉推刃）（左右，每個方向至少兩次）：

- 擺出站立姿勢，手臂稍微向前往側邊伸展。
- 如華爾滋規定動作技巧第一級所說明，展現擺腿搖滾步（交叉推刃）技巧。
- 帶起雙腳，並立刻改變至內刃，以推向下一個擺腿搖滾步（交叉推刃）。
- 至少重複兩次。

華爾滋規定動作技巧第三級

技巧分級－華爾滋規定動作技巧第三級

您的運動員能夠完成	從未	偶爾	經常
荷蘭華爾滋，搭配音樂：3/4 華爾滋，每分鐘 138 拍；兩遍舞圖或在冰面上完成一次	☐	☐	☐
總結			

技巧分級－華爾滋規定動作技巧第三級－分解動作

荷蘭華爾滋音樂：3/4 華爾滋，每分鐘 138 拍；兩遍舞圖或在冰面上完成一次：

- 基立安舞蹈位置姿勢。搭檔面對相同方向，女生在男生右邊，男生的右肩在女生的左後方。女生的左臂越過男生的身體前向其左手伸展，男生右臂在女生後方，以右手互握並置於女生髖骨上方腰部。
- 預備步：左腳三拍推刃、右腳三拍推刃、左腳三拍推刃、右腳三拍推刃。
- 搭檔兩人的腳步一致。

探戈規定動作技巧第一級

技巧分級－探戈規定動作技巧第一級

您的運動員能夠完成	從未	偶爾	經常
四拍前進夏塞（左右）	☐	☐	☐
四拍前滑夏塞（左右）	☐	☐	☐
四拍前外任擺動搖滾步（交叉推刃）（左右）	☐	☐	☐
總結			

動作分級－探戈規定動作技巧第一級－分解動作

四拍前進夏塞（左右）：

- 擺出站立姿勢，手臂稍微向前往側邊伸展。
- 以逆時針方向往前滑冰，以準備進行左夏塞，順時針方向準備進行右夏塞。
- 雙腳滑行，以外側腳前滑推刃，肩膀朝向圓圈內側。
- 收回雙腳，並抬起原本的滑冰足朝向下一個滑冰足的腳踝，同時維持和冰面平行。
- 收回冰面上的雙腳，推刃離開滑冰足內刃完成夏塞。
- 四拍前進夏塞節奏：第一步一拍、第二步一拍、第三步兩拍。

四拍前滑夏塞（左右）：

- 擺出站立姿勢，手臂稍微向前往側邊伸展。
- 以逆時針方向往前滑冰，以準備進行左滑夏塞。
- 雙腳滑行，以外側腳前滑推刃，肩膀與冰面平行。
- 帶起雙腳，內側腳向前滑行，同時彎曲滑冰足膝蓋。
- 收回雙腳。
- 四拍前滑夏塞節奏：第一步兩拍、第二步兩拍。

四拍前外刃擺動搖滾步（交叉推刃）（左右）：

- 擺出站立姿勢，手臂伸展。

- 推向外刃；推行足以和滑冰足呈 45 度角方向推離內刃。

- 彎曲滑冰足膝蓋，自由足向後伸展兩拍，然後靠近並通過滑冰足，並將膝蓋往上帶直。

- 刀刃滑出一個完整的半圓或一條弧線。

探戈規定動作技巧第二級

技巧分級－探戈規定動作技巧第二級

您的運動員能夠完成	從未	偶爾	經常
連續四拍前進夏塞（左右，每個方向至少兩次）	☐	☐	☐
連續四拍前滑夏塞，四拍外刃擺腿搖滾步（交叉推刃）（左右，每個方向至少兩次）	☐	☐	☐
總結			

技巧分級－探戈規定動作技巧第二級－分解動作

連續四拍前進夏塞（左右，每個方向至少兩次）：

- 擺出站立姿勢，手臂稍微向前往側邊伸展。
- 如探戈規定動作技巧第一級所說明，展現夏塞技巧。
- 帶起雙腳並立刻改變至內刃，以推向（轉換）夏塞動作。
- 至少重複進行兩次。

連續四拍前滑夏塞，四拍外刃擺腿搖滾步（交叉推刃）（左右，每個方向至少兩次）：

- 擺出站立姿勢，手臂稍微向前往側邊伸展。
- 連接步組成：左前外刃步兩拍，滑冰足膝蓋彎曲。起身、收腳、膝蓋再度彎曲進行左前內前滑夏塞兩拍、起身、收腳、推向右前外刃進行四拍擺動搖滾步（交叉推刃）。 數一、二兩拍，滑冰足膝蓋彎曲，自由足向後伸展；數三、四兩拍，抬起滑冰足，自由足向前擺動。左前外步兩拍、右前內前滑夏塞兩拍、左前外擺腿搖滾步（交叉推刃）四拍。
- 重複進行兩次。

探戈規定動作技巧第三級

技巧分級－探戈規定動作技巧第三級

您的運動員能夠完成	從未	偶爾	經常
卡納斯塔探戈，搭配音樂：兩遍舞圖或在冰面上完成一次	☐	☐	☐
總結			

技巧分級－探戈規定動作技巧第三級－分解動作

卡納斯塔探戈，搭配音樂：兩遍舞圖或在冰面上完成一次

- 反向基立安舞蹈位置姿勢。基本動作和基立安相同，除了女生是在男生的左邊。
- 預備步：左腳推刃兩拍、右腳推刃兩拍、左腳推刃兩拍、右腳推刃兩拍。
- 搭檔兩人的腳步相同。

節奏藍調規定動作技巧第一級

技巧分級－節奏藍調規定動作技巧第一級

您的運動員能夠完成	從未	偶爾	經常
左前外刃遞進步（逐漸前進）（四拍）到右前外刃擺動搖滾步（四拍）	☐	☐	☐
左前外刃開展（兩拍）到右前內刃遞進步（逐漸前進）（四拍）	☐	☐	☐
總結			

技巧分級－節奏藍調 規定動作技巧第一級－分解動作

左前外刃遞進步（逐漸前進）（四拍）轉右前外刃擺動搖滾步（四拍）：

- 擺出站立姿勢。
- 以逆時針方向往前滑冰，準備進行左遞進步（逐漸前進）。
- 雙腳滑行，以外側腳前滑推刃，肩膀朝向圓圈內側。
- 外側腳觸擊一旁的冰面，並通過滑冰足向前行進，跟隨下一個滑冰足將下一個自由足帶離冰面。
- 雙腳同時收回，並以外側腳從內刃推離。
- 四拍遞進步（逐漸前進）節奏：第一步一拍、第二步一拍、第三步兩拍。
- 收回雙腳；朝左前內刃進行一個輕微的轉換，並推向右前外刃進行擺腿搖滾步（交叉推刃）。（自由足在後兩拍、、滑冰足膝蓋彎曲，自由足在滑冰足膝蓋前上方兩拍）。

左前外刃開展（兩拍）到右前內刃遞進步（逐漸前進）（四拍）：

- 擺出站立姿勢。

- 膝蓋彎曲推向左前外刃（一拍）。

- 第二拍，滑冰足膝蓋抬起，自由足以 45 度向後持續朝滑冰足伸展。
 這就是開展。

- 往下回到滑冰足膝蓋，保持相同的弧線，右腳推刃至右前內（一拍）、
 左前外（一拍）、右前內（兩拍）。此即為前內遞進步（逐漸前進）。

節奏藍調規定動作技巧第二級

技巧分級－節奏藍調規定動作技巧第二級

您的運動員能夠完成	從未	偶爾	經常
左前進內刃到右前進擺腿搖滾步（交叉推刃）（每次四拍）	☐	☐	☐
左前外遞進步（逐漸前進）（四拍，數三、四、一、二），轉向右前內後交叉墊步（數三、四），左前外後交叉墊步（數一、二），右前內（每兩拍數三、四），（結束樣式）	☐	☐	☐
結束樣式可自由選擇：跟隨左前遞進步（逐漸前進）並進行第一次右前內後交叉墊步，滑冰者可略過左前外後交叉墊步，選擇收腳並推向左前外刃。這是在第二個右前內後交叉墊步之後進行	☐	☐	☐
總結			

技巧分級－節奏藍調規定動作技巧第二級－分解動作

左前內到右前內擺動搖滾步（每次四拍）：

- 在長軸上擺出站姿。
- 從右前內刃推進（內遞進步〔逐漸前進〕的最後一步）至左前內擺腿搖滾步（交叉推刃），開始和結束均在長軸上（四拍，數三、四、一、二）。
- 從左前內擺腿搖滾步（交叉推刃）推進至右前內擺腿搖滾步（交叉推刃）（四拍，數三、四、一、二）。

左前外遞進步（逐漸前進）（四拍，數三、四、一、二），轉向右前內後交叉墊步（數三、四），左前外後交叉墊步（數一、二），右前內（每兩拍數三、四）。（結束舞圖）：

- 從弧線頂步開始，以左前遞進步（逐漸前進）滑出舞圖彎角。
- 向後交叉應繼續保持輕微彎曲路線。
- 雙腳一致；膝蓋應再次彎曲，以準備開始第二遍舞圖。

結束樣式可自由選擇：跟隨左前遞進步（逐漸前進）並進行第一次右前內後交叉墊步，滑冰者可略過左前外後交叉墊步，選擇收腳並推向左前外刃。這是在第二個右前內後交叉墊步之後進行：

- 從弧線頂步開始，以左前遞進步（逐漸前進）滑出舞圖彎角。
- 第一個向後交叉應繼續保持輕微彎曲路線。
- 收腳並推向左前外刃（這是可選步法）並越過右腳後方以進行第二次後交叉墊步。
- 雙腳應一致；膝蓋應彎曲，以準備開始第二遍舞圖。

節奏藍調規定動作技巧第三級

技巧分級－節奏藍調規定動作技巧第三級

您的運動員能夠完成	從未	偶爾	經常
節奏藍調，搭配音樂（兩種舞圖）	☐	☐	☐
總結			

技巧分級－節奏藍調規定動作技巧第三級－分解動作

節奏藍調，搭配音樂（兩種舞圖）：

- 基立安舞蹈位置姿勢。基本動作和荷蘭華爾滋相同。
- 預備步：左腳推刃兩拍、右腳推刃兩拍、左腳推刃兩拍、右腳推刃兩拍。
- 搭檔兩人的腳步需相同。

扶握位置

面對面位置

華爾滋握法

搭檔彼此直接面對面，一位往前滑行時，另一位則往後滑行。男生的右手穩固地搭在女生左肩胛骨的背上，手肘抬起並充分彎曲以將女生抱近。女生的左手靠在男生的右肩前，手臂舒適地搭在男生的手臂上，手肘對手肘。 男生的左臂和女生的右臂以平均肩高伸出，雙手緊握。兩人彼此的肩膀平行。

雙臂交叉握法

兩人面對面，交叉雙臂，同手互握。

並排位置

手牽手握法

兩個人手牽手，手臂舒適地伸出。

手臂交叉位置

兩個人面對相同方向併排站立，一個人的右手和另一個人的左手緊握。

基立安握法

搭檔兩人面對相同方向，女生在男生的右邊，男生的右肩在女生的左後方。女生的左臂越過男生身體前方向男生的左手伸展，男生的右臂搭在女生背後髖骨上。女生右手和男生搭在其髖骨的手緊握。

握住腋下的抬提開式舞姿

　　搭檔兩人面對相同方向以單腳滑冰，女生的右手牽著男生的左手，男生的右手放在女生的左臂下。女生左手放在男生的右肩上。

單臂握法

　　搭檔兩人並肩站立，面對相同方向。女生的左手朝男生左手邊伸展並讓男生握住，男生的右手扶住女生的左臂，女生的右臂向右伸展。

了解花式滑冰

經過特別構思設計的花式滑冰規定動作技巧訓練課程，是獲得來自美國花式滑冰總會、溜冰協會以及國際職業滑冰協會的協助而創建。藉由該規定動作技巧訓練課程，運動員能夠循序漸進地學習各項技巧，並在完成每一階段的學習時獲取規定動作技巧。完成國際特奧會規定動作技巧訓練課程的運動員，可以準備投入當地溜冰場既有的規定動作技巧訓練課程。

花式滑冰能夠強化運動員的肌肉並改善姿勢和平衡。它可以刺激運動員的身體循環並提供心臟或小腿肌肉無須繃緊的良好練習。再者，花式滑冰還可以幫助發展運動員的心智能力。

一旦熟練花式滑冰，例如掌握了任何新的技巧，運動員在其體能、心智和社交能力層面的自信將會達到新的水平。他們將學會一項受人歡迎的運動，能夠賦予其歸屬感以及面對人群和認識新朋友的機會。最終，運動員將可體會並了解，獲得一項具有終生育樂性的活動技能之價值。

修改與調整

花式滑冰教練指南聚焦於協助教練們,以能夠讓所有運動員發揮其最大極限的方式進行指導。實際可達成的目標和目的能夠提供運動員進步成長和接受挑戰的機會,而不是強迫地給予其充滿挫折的體驗。而提供正面積極的體驗,指的是運動員們能夠獲得符合其個別需求的活動指導。這類活動的部分範例包括:

修改活動

特奧運動員通常沒有學習新技巧或活動的機會,因為他們的身體機能無法依照教練或指導手冊的指示,正確地展現技巧。因此,教練可以修改活動中相關的技巧,讓所有運動員都能夠參與。

包容運動員

對比賽而言,不因為運動員的特別需求就改變規則是很重要的一項原則。然而,還是有其他方法可以照顧到運動員的特殊需求,例如,教練的聲音可以用來幫助視覺障礙的運動員。

鼓勵性的活動

師長可以將課程組織化,讓運動員能夠回應具挑戰性的問題。這樣的方法可以讓能力水平不同的運動員以能夠成功克服挑戰的方式做出回應。很明顯地,針對這些問題的回應差異,取決於運動員的能力水平以及障礙損傷的嚴重程度。

改變溝通方式

特奧運動員有時需要符合其需求的溝通系統。例如,口頭說明一項作業,可能就不適合某些運動員的資訊處理方式。更具體的資訊也許可以使用其他方式提供與傳達,舉例來說,指導員只需要進行運動技巧的實際示範即可。部分運動員可能不僅需要聆聽或觀看技巧的解釋或示範,還必須研讀說明文件。這類需求也可以透過貼上圖片的海報板,展

示某技巧的任務作業順序，滿足文字閱讀能力較不足或不具備此能力的運動員。

修改裝備

特殊奧運的成功參與有時可能需要進行裝備修改，以符合運動員的個別需求。若情況允許，或許可提供特殊裝備。

適應調整

更多針對其他相關障礙的具體適應調整方法如下所列：

肢體障礙

- 給予身體上的支援／協助。
- 使用運動護踝。
- 使用冰鞋助行器。

視覺障礙

- 在溜冰場四周使用引導標記。
- 使用標誌指示滑冰方向。
- 在滑冰場的出入口處設置輔助鈴系統。
- 和夥伴一起滑冰。
- 使用滑冰輔助設備。
- 協助視障滑冰者確定滑冰區域大小。
- 指導者可以讓滑冰者的手「感受」葫蘆型、雪梨煞車、單腳滑行等。

聽覺障礙

- 教師學習並使用手語。
- 教練站在固定的地方，讓運動員容易找到他與進行諮詢。

花式滑冰交叉訓練

交叉練習是一個現代術語，指的是以其他技巧替換和成果表現直接相關的技巧來進行訓練。交叉訓練最初的目的是進行受傷復原，現在則被使用於預防受傷。

當腿部或腳部持續受傷而無法滑冰，就能夠用其他仍然可以讓運動員維持有氧循環及強化肌力的活動替代。

特定的訓練有一定的極限量，因此有必要進行交叉替換。進行「交叉訓練」的一項理由是在一特定的強烈運動訓練期間，避免受傷及維持肌肉平衡。而運動成功的關鍵之一是長期地保持健康及訓練。交叉訓練能夠讓運動員以更大的熱忱和強度，或較低的受傷風險，進行特定的訓練活動。

花式滑冰教練指南

花式滑冰規則、禮儀與規矩

目錄

花式滑冰規則說明 .. 166

　花式滑冰比賽規則 .. 166

特奧融合運動® 規則 .. 166

抗議程序 .. 166

花式滑冰禮儀與規矩 .. 167

　練習期間 .. 167

　比賽期間 .. 167

運動家精神 .. 168

花式滑冰術語表 .. 170

花式滑冰專有名詞縮寫表 .. 175

說明花式滑冰規則

說明花式滑冰規則的最佳時機是在訓練期間，例如在觀看其他運動員進行各種訓練項目時。完整的花式滑冰規則列表，請參照官方的特奧運動規則手冊。

花式滑冰比賽規則

- 比賽期間，如果在場上發生問題，運動員必須直接去到裁判身旁。
- 在規定的回合，運動員必須等待，直到裁判給予開始指示。
- 規定動作可進行兩次。

特奧融合運動規則

特奧融合花式滑冰比賽的規則，和官方特奧運動規則中規定的差異不大，而且在規則中也列出了修改內容。增加的重要部份如下：

1. 搭檔不能是登錄該比賽的教練。
2. 搭檔兩人彼此的能力與年齡應相近。

抗議程序

抗議程序是根據比賽規則進行管理，而且各項賽事之間可能有所差異。只有在出現違反規則的情形時才能提出抗議。不可對官方人員做出的分配決定和判決提出抗議，抗議必須根據規則手冊指出明確的違反規則情形，以及教練為何認為規則沒有被遵守的清楚說明。

比賽經營管理團隊所扮演的是執行規則的角色。身為教練，您對運動員和團隊的責任是，當您認為您的運動員進行的比賽違反了官方正式的花式滑冰規則，就必須對任何相關行為和活動提出抗議。而極為重要的是，您並不是因為運動員的比賽成績不如預期中的結果才提出抗議。抗議是很嚴肅的事情，可能會對賽事進行時程造成衝擊。在比賽前請先和比賽經營管理團隊確認，了解該賽事的抗議程序。

花式滑冰禮儀與規矩

練習期間

- 保持禮貌
- 禮讓其他滑冰者

比賽時

- 運動員會做好準備，並有充足的時間參與比賽。
- 運動員會準備並攜帶所有裝備來參加比賽。
- 運動員只有在被指定的情況下才能上場練習。
- 運動員在上場前必須和監控員做確認。
- 運動員在進行暖身期間，應留意在場上的其他人。
- 在運動員獲准開始進行比賽前，教練應先檢查其服裝。
- 教練應準備運動員所使用音樂的備份檔案或光碟。

運動家精神

　　良好的運動家精神，是教練和運動員都對公平公正的比賽競爭、道德舉止以及誠實正直做出承諾。在認知與實務面，運動家精神被定義為能夠為他人慷慨付出並真誠相待的素質特性。以下我們列出部分如何對您的運動員進行運動家精神的教授與指導的觀念，請教練們以身作則。

比賽態度

- 對每項比賽活動都投入最大的努力。
- 將練習視同比賽。
- 在跌倒或失誤後，繼續完成比賽任務。

始終公平公正的競技

- 始終遵守規則。
- 始終展現運動家精神和公平公正的競技。

對教練的期許

1. 始終為選手和支持者樹立良好的依循典範。
2. 教導參賽選手合宜的運動家精神與責任感，並堅持將實踐運動家精神道德做為最優先的事項。
3. 尊重比賽官方人員所做出的判決、遵守活動規則，且不做出可能刺激煽動支持者的行為。
4. 尊敬所有人。
5. 無論比賽結果如何，要求運動員向其他參賽選手道賀。

對特奧融合®運動員及夥伴的期許

1. 尊敬隊友。
2. 隊友失誤時鼓勵他們。
3. 尊敬對手。
4. 尊重比賽官方人員所做出的判決、遵守比賽規則，且不做出可能

刺激煽動支持者的行為。

5. 與官方人員、教練、指導人員以及參賽同伴們合作,進行一場公平公正的比賽。

6. 如果其他運動員有不良行為,不能進行報復(言語或身體上)。

7. 認真嚴肅地承受代表特奧的責任和榮譽。

8. 不要故意阻擋其他人的滑冰路線。

謹記

- 運動家精神是您和您的運動員,在場上場下所展現的態度。
- 對競爭保持正面積極。
- 尊敬對手也尊敬自己。
- 始終控制自己的情緒,特別是當感到惱怒時。

花式滑冰術語表

術語	定義
計分人員	花式滑冰比賽中的官方人員，負責匯集與計算裁判給分，以決定選手的排名。
交替後剪冰	連續後剪冰基本上就是前進的相反。頭部的方向需要花費一些時間訓練流暢度。最常見的學習方法是，「先從頭部開始，再學習剪冰」。
交替前剪冰	前剪冰使用於力量型的推刃練習，也稱為「邊緣推刃」。每項練習有三個步驟順序：左前外、右前內、左前內，然後是右前外、左前內、右前內。展現的結果圖形就是S形。
預備動作	在場上進行跳躍、旋轉或其他動作前的步驟或行為。也請參考進入的說明。
軸線	一條假想中的直線，將滑冰曲線對稱地分隔。也請參考長軸和短軸的說明。
背轉	右腳逆時針陀螺旋轉或左腳順時針陀螺旋轉的任何單腳旋轉。也叫「反轉」。
兔跳	不牽涉空中旋轉的一種簡單的跳躍動作，滑冰者以單腳筆直向前滑行，自由足向前擺動並以腳尖起跳，以刀面筆直向前推進。
刀刃變換	從一個刀刃擺動到其對立面刀刃的動作（例如外刃到內刃或相反），以在冰面上產生一個S形圖形。
夏塞	在冰上舞蹈中，從外刃開始的步法，自由足被帶向滑冰足旁與其同高，並置於內刃上，同時滑冰足垂直抬起且僅稍微離開地（冰）面。也請參考滑行夏塞的說明。
夏塞連接步	跟隨原外刃蹬冰動作的夏塞。可以向前或向後進行。請注意單純的夏塞僅由兩個外刃組成，夏塞連接步則是三個。
停頓支撐點	控制旋轉、肩膀對臀部反向旋轉的動作。
剪冰	從外刃開始的動作，可以向前或向後，自由足往滑冰足腳尖前延伸，並置於內刃上。
外刃搖滾步前進（交叉推刃）	從前外刃開始的搖滾步，自由足往滑冰足腳尖前延伸，並置於前外刃上，從原本的外刃推進。在冰上舞蹈中，這個動作通常稱為「交叉推刃」。
舞蹈樣式	說明由冰上舞者所進行的特定運動方式的用語，而不是像自由花式滑冰者進行的方式。一般來說，舞者會以絕美的姿勢展現極為簡潔靈巧的步法，而自由花式滑冰者則不這麼顧慮步法的簡潔靈巧，可能也不會展現筆直的姿勢。

術語	定義
摩合克滴落	是跟隨在步法即刻變化後的摩合克，整個動作以原本的刀刃曲線持續進行運動。大多是當舞蹈術語使用；例如，在收腳且立即推向右後外刃之前，進行右前內到左後內開式摩合克。
滴落轉三	在冰上舞蹈很常見的一個術語，在自由形式亦然。在冰上舞蹈中，是指跟隨另一腳後外刃立即的前外轉三，整個動作在原刀刃曲線上持續。
荷蘭華爾滋	一種在美國花式滑冰預備考試中的簡單舞蹈，內容僅由前刃運用組成。
刀刃	冰刀中央溝槽兩側的任一側。分為內刃（小腿內側）和外刃（小腿外側）。每個刀刃有前後之分，所以每一邊總共有四個不同的刀刃。
進入	最常用在立即要進行旋轉或跳躍前的刀刃運用，通常指的是「進刃」。也請參考預備動作的說明。
伸展面對面扶握	雙人搭檔採用的姿勢，兩人面對面，手臂伸展反手互握，高度約與肩膀同高。
步法	有時稱為「舞步」。表示運用刀刃的順序，通常包括例如轉三和摩合克的旋轉，在其他自由形式或舞蹈運動間形成連結。
形式	表示技巧和風格。
自由側	說明相對於滑冰足另一側的任何身體部位，會隨著滑冰足變換而不同。
自由花式	說明自由花式滑冰者進行特定動作／運動方式的用語，而不是冰上舞者進行的舞蹈動作，尤其是滴落摩合克和滴落轉三。在自由形式中，這些旋轉的腳步動作只是為了增加速度，而冰上舞者則是想將這些動作執行到完美。
滑行	在場（冰）上單腳或雙腳向前或向後移動。
半圈菲利普跳躍	以自由足腳尖從後內刃起跳的跳躍動作，運動員由後到前進行一個半圈旋轉，並著地落在自由足腳尖上。滑冰者著地時，推擊自由足的前內刃。
半圈勒茲跳躍	和半圈菲利浦跳躍相同，除了是從後外刃起跳，而不是後內刃。
雪犁煞車	以雙腳前滑開始的右側雪犁煞車（完成時腳朝右），膝蓋彎曲，肩膀和手臂平行且重心置於冰刀中央。要產生此煞車動作，膝蓋稍微抬起，反轉手臂（朝左）、臀部和雙腳（朝右），以左前內和右前外刃推擊冰面，製造「鏟冰」動作進行煞停。左側雪犁煞車請反轉方向進行。
ISI	世界花式滑冰協會

術語	定義
ISU	國際滑冰聯盟，花式滑冰的國際聯盟組織。
基立安扶握	一種舞蹈姿勢，搭檔兩人面對相同方向，女生在男生的右邊，男生的右手置於女生的臀部，且女生的右手置於男生的右方。兩人的左臂皆朝左伸展，女生的左臂向男生的胸前伸展且左手互握。
弧線	以刀刃或步法在冰上畫出的圓弧線，開始和結束都在一軸線上。
長軸	一條等同冰面長度並將其分成兩半的假想直線。也可以是將連續圓圈的滑行曲線分成兩半的假想直線。
馬祖卡	一種簡單但有許多種變化的半圈滑冰跳躍。建議從後外刃開始，滑冰者將自由足的腳尖擊入冰面，著地落在滑冰足腳尖上（該腳已從自由足腳尖前通過），同時推向前外刃。
摩合克	由前到後的旋轉（或由後到前），從一隻腳到另一隻腳，以兩腳刀刃畫出相同的曲線。摩合克可以是開式或閉式，且在舞蹈或自由形式中皆可進行。此種旋轉最常見的就是前進內刃開式摩合克。
動作	在自由形式、自由舞蹈或雙人滑冰中常用的術語，是用來表明幾乎任何滑冰者在場上進行，可被視為連貫的行為，通常是由數個動作的結合形成一個單元。
單腳葫蘆形（S形）	圓形遞進步（逐漸前進）的一種方式，離圓較遠的腳做內外運動，提供來自對內刃所產生的推力，冰刀無須離開冰面。較接近圓的腳也無須離開冰面，只須保持在外刃上。通常稱為「旋轉跳動」。
單腳雪犁煞車	和雪犁煞車相似的煞車方式，不同的是只用一隻腳做出煞停動作。這個動作會將身體稍微帶向行進方向的側面位置。
單腳旋轉	用一隻腳進行旋轉，使用刀面或刀刃皆可，也可以運用刀齒協助。
蓮蓬	自由形式中的一種動作，滑冰者將一隻腳的刀齒挑入冰面並圍繞其旋轉。
力道	加速與力量。
強力前剪冰	標準前剪冰的兩倍版。因為速度和以冰刀短促奔行的關係，自由足伸展不會那麼明顯。
力量型滑冰	訓練並教授那些適用於自由滑冰方式和冰球的滑冰要素。
遞進步（逐漸前進）	在冰上舞蹈裡，步法幾乎一定是從外刃開始，透過從自由足向滑冰足傳遞延伸，並以內刃置於冰面上來進行腳步變化。可以向前或向後進行。

術語	定義
遞進接續步	冰上舞蹈中，遞進步（逐漸前進）是在蹬擊原本的外刃之前。其可以向前或向後進行。請注意，單純的遞進步（逐漸前進）僅由兩個刀刃組成，遞進接續步則是三個。
旋轉跳動	單腳 S 形或葫蘆形的另一種稱呼。
停止	從停止狀態開始，意思是從靜止站立姿勢開始。
反向旋轉	請參考背轉的說明。
搖滾步（交叉推刃）	以刀刃向前一個刀刃的反方向曲線行進。不牽涉旋轉，且兩刀刃為同側（例如，外刃到外刃或內刃到內刃）。
沙克	由從一隻腳後內刃到另一隻腳後外刃的空中旋轉組成的跳躍動作。是以前世界冠軍 Ulrich Salchow 的名字命名。
直立旋轉	重心放在刀齒較低且刀刃後方較小部位的一腳，進行的單腳旋轉，可產生刮擊效果。
單腳蹲滑	滑冰者盡可能地彎身向下，將自由足向前伸展，同時以單腳向前或向後滑行的動作。
短軸	在花式滑冰中，指的是分隔兩個圓之間的一條虛線，且和長軸垂直。當滑冰者滑行連續的半圓越過長軸時也使用這個術語。
肩並肩方式	向後滑冰的一種方式，滑冰者同時將腳跟向左右轉動，讓重心從一腳轉移到另一腳。這個方法也可以使用在向前滑冰。
滑冰側	說明身體的側邊，或是任何時間點和滑冰足在同一側的任何部位。
Slalom（S 形）	來自滑雪的一個術語，表示滑雪者進行雙腳內外搖擺的動作，通常是在一條筆直的軸線上進行。
滑行夏塞	冰上舞蹈中，從前外刃開始的一種步法，自由足被帶往滑冰足旁，並置於前內刃上，下一個自由足向前伸展。
雪犁煞車	雙腳傾斜的雙腳運動，讓冰刀煞停，滑冰者得以停下。
飛燕	在自由形式中，類似芭蕾舞的阿拉伯式，上半身前傾、背部拱起且抬起自由足，讓自由足和頭部的高度相同。雙臂通常向側邊伸展，但也可以採用任何喜愛的姿勢。這個名字原本是描述在冰上長時間保持這個姿勢的形態。
連接步（步法的另一個術語）	刀刃運用和旋轉的結合，通常是以一條直線、圓圈或 S 形圖形進行。

術語	定義
直線握法	手臂揮過頭部上方的長距離滑行（單腳或雙腳）。握持基本上是用於將整個力量模式分為兩個區塊，讓滑冰者進行短暫的休息。
直線飛燕	在一條直線上進行飛燕。
蹬冰	在滑冰足推進後，將自由足置於冰上的動作。也可以做動詞使用，例如「蹬在刀刃上」。
推刃	在冰上協調地推進移動的動作，膝蓋彎曲並轉移重心以產生最佳的推進效果。
擺盪式	• 將自由足向滑冰足延伸的動作。 • 由刀刃曲度或旋轉運動力量產生的身體不受控的旋轉。
擺腳搖滾步（交叉推刃）	花式滑冰中，在自由足刀刃置於滑冰足旁前，配合音樂節拍自由足刀刃進行抬提的動作，在此期間自由足會經過滑冰足進行所需動作。
葫蘆形	雙腳遞進步（逐漸前進）的一種方式，可以向前也可以向後，以內刃做內外運動。也稱為「S形」。
轉三	也叫「轉三」。是以單腳由前向後（或反過來）旋轉，以進刃和出刃畫出相同的曲線。可以從四個刀刃的任一個開始。在指定類型的轉三，必須說明開始的刀刃、旋轉方向以及使用腳。
外點跳	從後外刃開始，滑冰者將自由足放在冰上並跳向原本的後外刃，進行大概一圈的空中旋轉。
刀齒	冰刀前端尖銳的突出部位，通常是指位於最下方也最突出的尖端。
雙腳旋轉	任何雙腳同時皆位於冰上進行的旋轉。
華爾滋轉八	滑冰者進行一個從前到後的旋轉，然後再以一個前外轉三向前，一個後外刃以及一個轉向初始前外刃的旋轉，回到中心。這原本是美國華爾滋和冰上舞蹈中的一項練習運動。
華爾滋跳	空中半圈的一種跳躍，滑冰者一腳從前外刃起跳，並著地落在另一隻腳的後外刃上。
華爾滋扶握	花式滑冰中，搭檔兩人面對面的一種扶握方式，女生的左手置於男生右肩前，右臂向側邊伸展，和男生的左手緊握。男生的右手置於女生左肩胛骨下。也稱為「閉式」扶握。
華爾滋轉三	冰上舞蹈使用的一個術語。如同滴落轉三，其牽涉腳步變化至後外刃之前的前外轉三。總共使用三個刀刃；然而，運用時機相當不同且特殊。三個進出刃每次運用的計有三個，例如自由足進行搖擺時，抬舉後外刃的六個。此形式的轉三是運用於美國華爾滋在華爾滋轉八中的一項練習活動。

花式滑冰專有名詞縮寫

縮寫	定義
3	轉三
B	後退方向
Ch	夏塞
F	前進方向
I	內
L	左腳
LBI	左後內
LBO	左後外
LFI	左前內
LFO	左後外
Mo	摩合克
O	外
Op Mo	開式摩合克
Op S	開展滑行
Opt. Slch	可選滑行夏塞
Pr	遞進步（逐漸前進）
R	右腳
RBI	右後內
RBO	右後外
RFI	右前內
RFO	右前外
Rev. Kilian	反向並立背後握手
S	蹬冰
Sl Ch	滑行夏塞
SR	擺腿搖滾步（交叉推刃）
Sw	擺盪式
XS	交叉蹬冰滑行

花式滑冰教練指南

特奧教練快速入門指南

目錄

規劃花式滑冰訓練期的必備元素 ... 178

有效訓練期的原則 ... 179

帶領一個安全訓練期的秘訣 ... 180

花式滑冰比賽練習 ... 181

選擇夥伴 .. 181

為融合運動 ® 創造有意義的參與 ... 182

花式滑冰穿著 .. 183

花式滑冰裝備 .. 185

花式滑冰規則說明 ... 187

特奧融合運動規則 ... 187

抗議程序 .. 187

運動家精神 ... 188

花式滑冰術語表 ... 190

花式滑冰名詞簡寫 ... 195

附錄：技巧發展秘訣 ... 196

 規定動作技巧第一級 .. 196

 規定動作技巧第二級 .. 198

 規定動作技巧第三級 .. 200

 規定動作技巧第四級 .. 202

 規定動作技巧第五級 .. 204

 規定動作技巧第六級 .. 206

 規定動作技巧第七級 .. 208

 規定動作技巧第八級 .. 210

 規定動作技巧第九級 .. 212

 規定動作技巧第十級 .. 214

　　規定動作技巧第十一級 ⋯⋯⋯⋯⋯⋯⋯⋯⋯216

　　規定動作技巧第十二級 ⋯⋯⋯⋯⋯⋯⋯⋯⋯219

雙人規定動作技巧 ⋯⋯⋯⋯⋯⋯⋯⋯⋯⋯⋯⋯221

　　雙人規定動作技巧第一級 ⋯⋯⋯⋯⋯⋯⋯⋯221

　　雙人規定動作技巧第二級 ⋯⋯⋯⋯⋯⋯⋯⋯222

　　雙人規定動作技巧第三級 ⋯⋯⋯⋯⋯⋯⋯⋯222

　　雙人規定動作技巧第四級 ⋯⋯⋯⋯⋯⋯⋯⋯224

冰舞規定動作技巧 ⋯⋯⋯⋯⋯⋯⋯⋯⋯⋯⋯⋯226

　　華爾滋規定動作技巧第一級 ⋯⋯⋯⋯⋯⋯⋯226

　　華爾滋規定動作技巧第二級 ⋯⋯⋯⋯⋯⋯⋯226

　　華爾滋 規定動作技巧第三級 ⋯⋯⋯⋯⋯⋯⋯227

　　探戈規定動作技巧第一級 ⋯⋯⋯⋯⋯⋯⋯⋯228

　　探戈規定動作技巧第二級 ⋯⋯⋯⋯⋯⋯⋯⋯229

　　探戈規定動作技巧第三級 ⋯⋯⋯⋯⋯⋯⋯⋯229

　　節奏藍調規定動作技巧第一級 ⋯⋯⋯⋯⋯⋯230

　　節奏藍調規定動作技巧第二級 ⋯⋯⋯⋯⋯⋯231

　　節奏藍調規定動作技巧第三級 ⋯⋯⋯⋯⋯⋯232

扶握位置 ⋯⋯⋯⋯⋯⋯⋯⋯⋯⋯⋯⋯⋯⋯⋯⋯⋯233

規劃花式滑冰訓練期的必備元素

　　每個訓練期須包含相同的必備元素。每項要素所需花費的時間取決於該訓練期設定的目標、訓練期應對的賽事時間，以及針對特定訓練期可運用的時間。運動員的每日訓練項目必須包括下列元素。有關這些主題更深入的資訊和引導，請參閱各章節的註釋部份。

□ 暖身
□ 舊技巧複習
□ 新技巧
□ 比賽經驗
□ 成果回應

　　規劃訓練期的最後一個步驟，是設計運動員實際必須進行的事項。請記得，在使用這些關鍵要素建立一個訓練期時，必須讓運動員透過該期間循序漸進的訓練，感受到投入一項逐步發展且獲得提升的體能活動。

- 從簡單到困難
- 從慢到快
- 從已知到未知
- 從一般到特定
- 著手完成

有效訓練期的原則

讓所有運動員保持主動積極	運動員必須是主動積極的學習聆聽者
建立明確簡要的目標	運動員必須明確知曉自己被期待達成的目標，訓練學習方能進步
給予明確簡要的指示	以示範來提高指示的精確度
記錄進展過程	和運動員一起記錄訓練進度表
給予正面回應	在運動員表現良好時給予高度表揚及獎勵
提供多樣性變化	練習項目多樣化，避免枯燥乏味
鼓勵自己並樂在其中	和運動員一同將訓練和競賽視為樂趣
取得進展	當來自以下的資訊有所進展，代表學習有進步： • 從已知到未知 —成功地發現新事物 • 從簡單到複雜 —了解「自己能夠做到」 • 從一般到具體 —為何自己這麼努力的原因
對資源做最大化利用規劃	利用你擁有的裝備，並臨時即興地創造你沒有的裝備—保持創意思維
因應並滿足個別差異	不同的運動員有不同的學習率和訓練量

帶領一個安全訓練期的秘訣

即使風險可能不高，但教練有責任確保運動員知道、了解並察覺花式滑冰具有的風險。運動員的安全和福利是教練基本必須考量的事情。花式滑冰並不是一項危險的運動，但如果教練忘記採取安全的預防措施，就可能會有意外發生。而總教練的職責就是提供安全條件需求，來讓發生受傷情形的機率降到最低。

☐ 在每次練習前和練習後，進行適當的暖身與延展，以防止肌肉受傷。

☐ 在第一次練習時就建立清楚的行為規則並徹底執行。

　　禁止肢體衝突。

　　聽從教練指示。

　　當聽到哨音時立刻停止動作並仔細察看及聆聽。

　　要離開滑冰場前先詢問教練。

☐ 檢查您的急救箱；有需要時便進行重新補給。

☐ 對所有運動員及教練施以緊急程序應對訓練。

☐ 檢視急救與緊急程序。在練習或比賽時，在滑冰場上或鄰近安排一位受過急救和 CPR 訓練的人員。

☐ 透過訓練提高滑冰運動員的一般體能水準。體能良好的運動員，受傷的機率較低。維持練習的積極度。

花式滑冰比賽練習

　　更多的競爭，會讓我們變得更好。花式滑冰比賽練習可以由滑冰技巧、項目排演或發表會組成。特奧花式滑冰一部分的策略性計劃是以地方層級帶動更多的運動發展。比賽能夠激勵運動員、教練以及整個運動的經營管理團隊。請在您的時間表上盡可能地增加比賽的安排。我們提供如下的一些建議。

- 以比賽形式練習規定動作技巧課程中的各種技巧。
- 進行項目排演。
- 舉辦練習成果發表會。
- 參與地方性比賽。

選擇夥伴

　　傳統上，特奧融合運動®的搭檔、雙人或團體舞蹈成功培育的關鍵，就是適當地挑選成員夥伴。我們在下面為您提供了一些基本的考量因素。

能力分組

在所有夥伴彼此具備相近運動技巧的情況下，融合夥伴的兩人會有最好的表現。如果其中一位夥伴能力要突出很多，比賽就會被其掌控，或是為了遷就另一人而無法發揮其潛能。在這兩種情況下，達成搭檔互動和團隊目標的效果就會減低，而無法獲得純粹的比賽競爭體驗。

年齡分組

所有團隊成員的年齡應相近搭配。

- 21 歲及 21 歲以下的運動員，團隊成員相差 3 到 5 歲以內
- 22 歲及 22 歲以上的運動員，團隊成員相差 10 到 15 歲以內

為融合運動創造有意義的參與

融合運動懷抱並可實踐國際特奧會的理念和原則。在挑選融合運動夥伴時，您會希望從賽事開始、進行期間到結束，可以達到有意義的參與。融合搭檔就是為了提供所有運動員和夥伴有意義的參與而組成。每位成員都應該扮演各具重要性的角色，並有機會為團隊做出貢獻。有意義的參與也包括在公平的比賽中，融合搭檔間彼此進行良好的互動和競爭。團隊中每位成員有意義的參與，可確保每個人都能獲得正面積極且感到有所回報的體驗。

具有意義的參與指標

- 夥伴的競爭行為不會對自己或其他人造成過高的受傷風險。
- 夥伴的競爭行為會遵守比賽規則。
- 夥伴具備能力和機會，對團隊的表現做出貢獻。
- 伴知道如何將自身技術和其他運動員融合，可以為能力較為不佳的運動員提升表現成果。

當融合夥伴出現下列情形，就無法達到有意義的參與：

- 具備超越其夥伴的運動技能優勢。
- 表現得像是教練而非夥伴。
- 沒有規律定時地參與練習，只在比賽當天出現。

花式滑冰穿著

　　所有參賽者都需要適當的花式滑冰穿著。教練必須針對訓練和比賽，說明能夠接受和不被接受的運動服穿著類型。闡述穿著適當且合身服裝的重要性，以及在訓練和比賽期間穿著特定類型服裝的優缺點。舉例來說，牛仔長褲或短褲在任何活動都非合適的花式滑冰服裝。教練必須向運動員解釋，穿著牛仔褲會限制其運動，進而無法有良好的演出表現，並向運動員展示適當的練習及比賽穿著。

　　穿著必須適合所參與的活動。一般而言，這代表舒適、不受束縛的服裝以及合腳的冰鞋。適當相襯且乾淨俐落的穿著能夠激勵運動員。即使「你的表現等同你的穿著」這句話尚未得到實證，但許多運動員和教練仍一直深信不疑。運動員的外表是比賽評分時考量的重點之一。

襪子

　　建議運動員儘可能穿著最薄的襪子。薄襪能夠在較為緊實貼合的冰靴中提供腳部最佳的包覆掌握，因此也會有較佳的平衡。厚襪則太厚重且容易流汗。

花式滑冰服裝

　　女性花式滑冰運動員的服裝應包含可讓其感覺舒適的緊身衣以及合身的滑冰服。此外，運動員也必須挑選自己喜歡的服裝，如此能夠賦予運動員在外表上的自信，也可能使其成為更出色的滑冰運動員。

　　男性花式滑冰運動員的服裝則應包含襯衫和／或毛衣以及長褲，建議男性運動員穿著長褲。長褲應覆蓋短筒靴的頂部，但不能太長到碰觸冰刀。長褲應寬鬆不讓腿部和臀部的運動受到限制，但也不能寬鬆到下垂的程度，看起來會非常不合身。襯衫同樣也應適度寬鬆可讓手臂自在運動。毛衣不應太厚重，看起來會太肥大，而且也會妨礙滑冰者運動表現的精準度。

襯衫和毛衣

運動員應挑選長袖襯衫以達到舒適及保暖的作用。襯衫應寬鬆可讓手臂自在運動。毛衣不應太厚重，看起來會太肥大，而且也會妨礙滑冰者運動表現的精準度。襯衫應始終塞入長褲內。

頭髮

為了安全因素，每位參賽者的頭髮不應遮住臉部。強烈建議運動員不要使用髮夾，以免萬一掉落在溜冰場上。

帽子

從事娛樂休閒性滑冰戴上帽子、耳罩或頭巾，可以提供隔音效果與舒適感，但在比賽時不宜穿戴。

暖身服

暖身服或運動服對在練習或比賽前進行暖身，以及在練習或比賽後保持溫暖很有用。但因為相對較為寬大厚重，在上場練習或比賽時不宜穿著。

手套

從事娛樂休閒性滑冰時，建議可戴上尺寸合適的手套或連指手套。其對進行暖身也有效果，但比賽時不宜穿戴。

頭盔

建議滑冰初學者以及肌肉協調控制能力不夠好的滑冰者戴上保護頭盔。

花式滑冰裝備

花式滑冰運動需要以下類型的運動裝備。讓運動員分辨並了解在特定活動或比賽，裝備會如何發揮作用並影響其表現非常重要。在展示各項裝備時請您的運動員唸出它們的名字並進行試用。加強運動員鑑別裝備的能力，以在各項活動或比賽時能夠自行挑選出合適的裝備。

教練應該使用適當的裝備，並隨時教導運動員如何正確地使用這些裝備。注意安全風險和問題區域，例如破損的冰塊或地墊，進行避開它們的必要措施。此外，教練應對所有裝備進行定期性的安全檢查及預防性維護。地方的運動用品商店通常會很樂意以優惠價甚至免費提供特奧運動員全新或二手的滑冰裝備。

冰鞋

在進行滑冰前，教練和運動員必須挑選合適且合腳的長靴。長靴應具備穩固的足背支撐作用，並允許腳尖能夠進行些微運動。冰刀應該安裝於長靴下方，在冰鞋前方的拇趾和食趾間運作，並和腳後跟方向交叉。應檢查並確認冰刀的鋒利度。穿上冰鞋時，鞋帶應該呈類似十字狀綁好。長靴應該在穿著襪子的情況下保持服貼，且不會太緊導致阻礙循環。在腳踝處應有最佳的支撐效果。長靴上方也應該足夠寬鬆，但不至於可以讓一根手指頭輕鬆放入。鞋帶超出部份應該塞進長靴上方。直排輪滑鞋是在溜冰場以外的地方進行訓練時絕佳的訓練裝備。它們可以用來發展力量、速度以及強壯的膝蓋動作。

準備並確認滑冰區域

滑冰區域不論位於內側或外側，都應該明確定義並做好標示。如此才能將更多時間運用在有意義的活動上，而非進行紀律處分措施。周圍區域應排除可能導致運動員受傷或損害滑冰場地或其設備的物理性危險物品。滑冰場地表面必須維持平滑，場地上的所有雜物必須清除（例如

樹枝、葉子、垃圾等等），且孔洞和凹痕必須進行修補。擁有適當製冰設備的室內滑冰場會是最理想的選擇。一個整齊清潔的環境，可以讓運動員在學習時減少分心。因此，在確定準備好使用設備之前，不要進行設置。

確認滑冰時間

如果考慮時間花費、冰鞋租借和其他附帶費用，滑冰可能是一項昂貴的運動。建議滑冰項目主管聯繫室內滑冰場負責人，商討收取每位滑冰者名義上的費用，而非一般以一小時為單位計費。每位滑冰者的費用應包含滑冰時間和冰鞋租借費用。一般來說滑冰場負責人必須填滿一週間的空檔時間，所以應該會樂意給予一些合乎情理的通融，或許也可能直接捐贈贊助。

花式滑冰規則說明

　　說明花式滑冰規則的最佳時機是在訓練期間，例如在觀看其他運動員進行各種訓練項目時。完整的花式滑冰規則列表，請參照官方的特奧運動規則手冊。

花式滑冰比賽規則

- 比賽期間，如果在場上發生問題，運動員必須直接去到裁判身旁。
- 在規定的回合，運動員必須等待，直到裁判給予開始指示。
- 規定動作可進行兩次。

特奧融合運動規則

　　特奧融合花式滑冰比賽的規則，和官方特奧運動規則中規定的差異不大，而且在規則中也列出了修改內容。增加的重要部份如下：

- 搭檔不能是登錄該比賽的教練。
- 搭檔兩人彼此的能力與年齡應相近。

抗議程序

　　抗議程序是根據比賽規則進行管理，而且各項賽事之間可能有所差異。只有在出現違反規則的情形時才能提出抗議。不可對官方人員做出的分配決定和判決提出抗議，抗議必須根據規則手冊指出明確的違反規則情形，以及教練為何認為規則沒有被遵守的清楚說明。

　　比賽經營管理團隊所扮演的是執行規則的角色。身為教練，您對運動員和團隊的責任是，當您認為您的運動員進行的比賽違反了官方正式的花式滑冰規則，就必須對任何相關行為和活動提出抗議。而極為重要的是，您並不是因為運動員的比賽成績不如預期中的結果才提出抗議。抗議是很嚴肅的事情，可能會對賽事進行時程造成衝擊。在比賽前請先和比賽經營管理團隊確認，了解該賽事的抗議程序。

運動家精神

　　良好的運動家精神，是教練和運動員都對公平公正的比賽競爭、道德舉止以及誠實正直做出承諾。在認知與實務面，運動家精神被定義為能夠為他人慷慨付出並真誠相待的素質特性。以下我們列出部分如何對您的運動員進行運動家精神的教授與指導的觀念，請教練們以身作則。

比賽態度

- 對每項比賽活動都投入最大的努力。
- 將練習視同比賽。
- 在跌倒或失誤後，繼續完成比賽任務。

始終公平公正的競技

- 始終遵守規則。
- 始終展現運動家精神和公平公正的競技。

對教練的期許

1. 始終為選手和支持者樹立良好的依循典範。
2. 教導參賽選手合宜的運動家精神與責任感，並堅持將實踐運動家精神道德做為最優先的事項。
3. 尊重比賽官方人員所做出的判決、遵守活動規則，且不做出可能刺激煽動支持者的行為。
4. 尊敬所有人。
5. 無論比賽結果如何，要求運動員向其他參賽選手道賀。

對特奧融合®運動員及夥伴的期許

1. 尊敬隊友。
2. 隊友失誤時鼓勵他們。
3. 尊敬對手。
4. 尊重比賽官方人員所做出的判決、遵守比賽規則，且不做出可能

刺激煽動支持者的行為。

5. 與官方人員、教練、指導人員以及參賽同伴們合作，進行一場公平公正的比賽。

6. 如果其他運動員有不良行為，不能進行報復（言語或身體上）。

7. 認真嚴肅地承受代表特奧的責任和榮譽。

8. 不要故意阻擋其他人的滑冰路線。

謹記

- 運動家精神是您和您的運動員，在場上場下所展現的態度。
- 對競爭保持正面積極。
- 尊敬對手也尊敬自己。
- 始終控制自己的情緒，特別是當感到惱怒時。

花式滑冰術語表

術語	定義
計分人員	花式滑冰比賽中的官方人員，負責匯集與計算裁判給分，以決定選手的排名。
交替後剪冰	連續後剪冰基本上就是前進的相反。頭部的朝向需要花費一些時間訓練流暢度。最常見的學習方法是，「先從頭部開始，再學習剪冰」。
交替前剪冰	前剪冰使用於力量型的推刃練習，也稱為「邊緣推刃」。每項練習有三個步驟順序：左前外、右前內、左前內，然後是右前外、左前內、右前內。展現的結果圖形就是 S 形。
預備動作	在場上進行跳躍、旋轉或其他動作前的步驟或行為。也請參考進入的說明。
軸線	一條假想中的直線，將滑冰曲線對稱地分組。也請參考長軸和短軸的說明。
背轉	右腳逆時針陀螺旋轉或左腳順時針陀螺旋轉的任何單腳旋轉。也叫「反轉」。
兔跳	不牽涉空中旋轉的一種簡單的跳躍動作，滑冰者以單腳筆直向前滑行，自由足向前擺動並以腳尖起跳，以刀面筆直向前推進。
刀刃變換	從一個刀刃擺動到其對立面刀刃的動作（例如外刃到內刃或相反），以在冰面上產生一個 S 形圖形。
夏塞	在冰上舞蹈中，從外刃開始的步法，自由足被帶向滑冰足旁與其同高，並置於內刃上，同時滑冰足垂直抬起且僅稍微離開地（冰）面。也請參考滑行夏塞的說明。
夏塞接續步	跟隨原外刃蹬冰動作的夏塞。可以向前或向後進行。請注意單純的夏塞僅由兩個外刃組成，夏塞接續步則是三個。
停頓支撐點	控制旋轉、肩膀對臀部反向旋轉的動作。
剪冰	從外刃開始的動作，可以向前或向後，自由足往滑冰足腳尖前延伸，並置於內刃上。
外刃搖滾步前進	從前外刃開始的搖滾步，自由足往滑冰足腳尖前延伸，並置於前外刃上，從原本的外刃推進。在冰上舞蹈中，這個動作通常稱為「交叉推刃」。
冰舞舞圖	說明由冰上舞者所進行的特定運動方式的用語，而不是像自由花式滑冰者進行的方式。一般來說，舞者會以絕美的姿勢展現極為簡潔靈巧的步法，而自由花式滑冰者則不這麼顧慮步法的簡潔靈巧，可能也不會展現筆直的姿勢。
摩合克滴落	是跟隨在步法即刻變化後的摩合克，整個動作以原本的刀刃曲線持續進行運動。大多是當舞蹈術語使用；例如，在收腳且立即推向右後外刃之前，進行右前內到左後內開式摩合克。

術語	定義
滴落轉三	在冰上舞蹈很常見的一個術語，在自由形式亦然。在冰上舞蹈中，是指跟隨另一腳後外刃立即的前外轉三，整個動作在原刀刃曲線上持續。
荷蘭華爾滋	一種在美國花式滑冰預備考試中的簡單舞蹈，內容僅由前刃運用組成。
刀刃	冰刀中央溝槽兩側的任一側。分為內刃（小腿內側）和外刃（小腿外側）。每個刀刃有前後之分，所以每一邊總共有四個不同的刀刃。
進入	最常用在立即要進行旋轉或跳躍前的刀刃運用，通常指的是「入刃」。也請參考預備動作的說明。
伸展面對面扶握	雙人搭檔採用的姿勢，兩人面對面，手臂伸展反手互握，高度約與肩膀同高。
步法	有時稱為「舞步」。表示運用刀刃的順序，通常包括例如轉三和摩合克的旋轉，在其他自由形式或舞蹈運動間形成連結。
形式	表示技巧和風格。
自由側	說明相對於滑冰足另一側的任何身體部位，會隨著滑冰足變換而不同。
自由形式	說明自由滑冰方式者進行特定動作／運動方式的用語，而不是冰上舞者進行的舞蹈動作，尤其是滴落摩合克和滴落轉三。在自由形式中，這些旋轉的腳步動作只是為了增加速度，而冰上舞者則是想將這些動作執行到完美。
滑行	單腳或雙腳在冰上向前或向後滑行。
半圈菲利普跳躍	以自由足腳尖從後內刃起跳的跳躍動作，運動員由後到前進行一個半圈旋轉，並著地落在自由足腳尖上。滑冰者著地時，推擊自由足的前內刃。
半圈勒茲跳躍	和半圈菲利浦跳躍相同，除了是從後外刃起跳，而不是後內刃。
雪犁煞車	以雙腳前滑開始的右側雪犁煞車（完成時腳朝右），膝蓋彎曲，肩膀和手臂平行且重心置於冰刀中央。要產生此煞車動作，膝蓋稍微抬起，反轉手臂（朝左）、臀部和雙腳（朝右），以左前內和右前外刃推擊冰面，製造「鏟冰」動作進行煞停。左側雪犁煞車請反轉方向進行。
ISI	世界花式滑冰協會。
ISU	國際滑冰聯盟，花式滑冰的國際聯盟組織。

術語	定義
基立安扶握	一種舞蹈姿勢，搭檔兩人面對相同方向，女生在男生的右邊，男生的右手置於女生的臀部，且女生的右手置於男生的右方。兩人的左臂皆朝左伸展，女生的左臂向男生的胸前伸展且左手互握。
弧線	以刀刃或步法在冰上畫出的圓弧線，開始和結束都在一軸線上。
長軸	一條等同冰面長度並將其分成兩半的假想直線。也可以是將連續圓圈的滑行曲線分成兩半的假想直線。
馬祖卡	一種簡單但有許多種變化的半圈滑冰跳躍。建議從後外刃開始，滑冰者將自由足的腳尖擊入冰面，著地落在滑冰足腳尖上（該腳已從自由足腳尖前通過），同時推向前外刃。
摩合克	由前到後的旋轉（或由後到前），從一隻腳到另一隻腳，以兩腳刀刃畫出相同的曲線。摩合克可以是開式或閉式，且在舞蹈或自由形式中皆可進行。此種旋轉最常見的就是前進內刃開式摩合克。
動作	在自由形式、自由舞蹈或雙人滑冰中常用的術語，是用來表明幾乎任何滑冰者在場上進行，可被視為連貫的行為，通常是由數個動作的結合形成一個單元。
單腳葫蘆形（S形）	圓形遞進步（逐漸前進）的一種方式，離圓較遠的腳做內外運動，提供來自對內刃所產生的推力，冰刀無須離開冰面。較接近圓的腳也無須離開冰面，只須保持在外刃上。通常稱為「旋轉跳動」。
單腳雪犁煞車	和雪犁煞車相似的煞車方式，不同的是只用一隻腳做出煞停動作。這個動作會將身體稍微帶向行進方向的側面位置。
單腳旋轉	用一隻腳進行旋轉，使用刀面或刀刃皆可，也可以運用刀齒協助。
蓮蓬	自由形式中的一種動作，滑冰者將一隻腳的刀齒挑入冰面並圍繞其旋轉。
力道	加速與強度。
強力前剪冰	是標準前剪冰兩倍的加強版。由於速度和短促的使用冰刀奔行，自由足的伸展動作不會那麼明顯。
力量型滑冰	訓練並教授那些適用於自由滑冰方式和冰球的滑冰要素。
遞進步（逐漸前進）	在冰上舞蹈裡，步法幾乎一定是從外刃開始，透過從自由足向滑冰足傳遞延伸，並以內刃置於冰面上來進行腳步變化。可以向前或向後進行。
遞進接續步	冰上舞蹈中，遞進步（逐漸前進）是在蹬擊原本的外刃之前。其可以向前或向後進行。請注意，單純的遞進步（逐漸前進）僅由兩個刀刃組成，遞進接續步則是三個。

術語	定義
旋轉跳動	單腳 S 形或葫蘆形的另一個術語。
停止	從停止狀態開始意思是從靜止站立的姿勢開始。
反轉	請參考背轉的說明。
搖滾步（交叉推刃）	以刀刃向前一個刀刃的反方向曲線行進。不牽涉旋轉，且兩刀刃為同側（例如，外刃到外刃或內刃到內刃）。
沙克	由從一隻腳後內刃到另一隻腳後外刃的空中旋轉組成的跳躍動作。是以前世界冠軍 Ulrich Salchow 的名字命名。
直立旋轉	重心放在刀齒較低且刀齒後方較小部位的一腳，進行的單腳旋轉，可產生刮鑿效果。
單腳蹲滑	滑冰者盡可能地彎身向下，將自由足向前伸展，同時以單腳向前或向後滑行的動作。
短軸	在花式滑冰中，指的是分隔兩個圓之間的一條虛線，且和長軸垂直。當滑冰者滑行連續的半圓越過長軸時也使用這個術語。
並肩方式	向後滑冰的一種方式，滑冰者同時將腳跟向左右轉動，讓重心從一腳轉移到另一腳。這個方法也可以使用在向前滑冰。
滑行側	說明身體的側邊，或是任何時間點和滑冰足在同一側的任何部位。
S 型	來自滑雪的術語，表示滑冰者雙腳內外搖擺的動作，通常是沿著一直線軸進行。
滑行夏塞	冰上舞蹈中，從前外刃開始的一種步法，自由足被帶往滑冰足旁，並置於前內刃上，下一個自由足向前伸展。
雪犁煞車	雙腳傾斜的雙腳運動，讓冰刀煞停，滑冰者得以停下。
飛燕	在自由形式中，類似芭蕾舞的阿拉伯式，上半身前傾、背部拱起且抬起自由足，讓自由足和頭部的高度相同。雙臂通常向側邊伸展，但也可以採用任何喜愛的姿勢。這個名字原本是描述在冰上長時間保持這個姿勢的形態。
連接步（步法的另一個術語）	刀刃運用和旋轉的結合，通常是以一條直線、圓圈或 S 形圖形進行。
直線握法	手臂揮過頭部上方的長距離滑行（單腳或雙腳）。握持基本上是用於將整個力量模式分為兩個區塊，讓滑冰者進行短暫的休息。
直線飛燕	在一條直線上進行飛燕。

術語	定義
蹬冰	在滑冰足推進後，將自由足置於冰上的動作。也可以做動詞使用，例如「蹬在刀刃上」。
推刃	在冰上協調地推進移動的動作，膝蓋彎曲並轉移重心以產生最佳的推進效果。
擺盪式	將自由足向滑冰足延伸的動作。 由刀刃曲度或旋轉運動力量產生的身體不受控的旋轉。
擺腳搖滾步（交叉推刃）	花式滑冰中，在自由足刀刃置於滑冰足旁前，配合音樂節拍自由足刀刃進行抬提的動作，在此期間自由足會經過滑冰足進行所需動作。
葫蘆形	雙腳遞進步（逐漸前進）的一種方式，可以向前也可以向後，以內刃做內外運動。也稱為「S形」。
轉三	也叫「轉三」。是以單腳由前向後（或反過來）旋轉，以進刃和出刃畫出相同的曲線。可以從四個刀刃的任一個開始。在指定類型的轉三，必須說明開始的刀刃、旋轉方向以及使用腳。
外點跳	從後外刃開始，滑冰者將自由足放在冰上並跳向原本的後外刃，進行大概一圈的空中旋轉。
刀齒	冰刀前端尖銳的突出部位，通常是指位於最下方也最突出的尖端。
雙腳旋轉	任何雙腳同時皆位於冰上進行的旋轉。
華爾滋轉八	滑冰者進行一個從前到後的旋轉，然後再以一個前外轉三向前，一個後外刃以及一個轉向初始前外刃的旋轉，回到中心。這原本是美國華爾滋和冰上舞蹈中的一項練習運動。
華爾滋跳	空中半圈的一種跳躍，滑冰者一腳從前外刃起跳，並著地落在另一隻腳的後外刃上。
華爾滋扶握	花式滑冰中，搭檔兩人面對面的一種扶握方式，女生的左手置於男生右肩前，右臂向側邊伸展，和男生的左手緊握。男生的右手置於女生左肩胛骨下，也稱為「閉式」扶握。
華爾滋轉三	冰上舞蹈使用的一個術語。如同滴落轉三，其牽涉腳步變化至後外刃之前的前外轉三。總共使用三個刀刃；然而，運用時機相當不同且特殊。三個進出刃每次運用的計有三個，例如自由足進行搖擺時，抬舉後外刃的六個。此形式的轉三是運用於美國華爾滋在華爾滋轉八中的一項練習活動。

花式滑冰專有名詞縮寫

簡寫	定義
3	轉三
B	後退方向
Ch	夏塞
F	前進方向
I	內
L	左腳
LBI	左後內
LBO	左後外
LFI	左前內
LFO	左後外
Mo	摩合克
O	外
Op Mo	開式摩合克
Op S	開展滑行
Opt. Slch	可選滑行夏塞
Pr	遞進步（逐漸前進）
R	右腳
RBI	右後內
RBO	右後外
RFI	右前內
RFO	右前外
Rev. Kilian	反向並立背後握手
S	蹬冰
Sl Ch	滑行夏塞
SR	擺腿搖滾步（交叉推刃）
Sw	擺盪式
XS	交叉蹬冰滑行

附錄：技能發展技巧

規定動作技巧第一級

技術分級－規定動作技巧第一級分解動作

不需協助站立 5 秒鐘：

- 在滑冰場上行走。
- 肩膀保持在臀部正上方。
- 雙腳保持平行，從冰鞋中央保持身體中心平衡。
- 手臂向兩側頂住且稍微向前以保持平衡。
- 頭部保持垂直且眼睛注視前方。

跌倒後可自行站起無需協助：

- 擺出站立姿勢，手臂向前伸展。
- 收下巴保持頭部向前。
- 彎曲膝蓋並繼續放低身體，將臀部靠近地（冰）上。
- 繼續放低身體直到跌坐冰面，雙手保持向前並離地（冰）。
- 側身擺出跪姿、雙手和膝蓋平放在地（冰）上。
- 朝胸部抬起一邊膝蓋，將刀面牢靠地放在地（冰）上。

- 起身至足夠的高度，撐起另一隻腳，平放置於另一隻冰鞋旁。
- 維持蹲姿並保持平衡。
- 慢慢地起身，伸直膝蓋並透過冰鞋保持平衡。
- 擺出站立姿勢。

不需協助自行蹲下、靜止站立：

- 擺出站立姿勢。
- 雙臂向前伸展。
- 彎曲膝蓋降低臀部，直到臀部稍微高於膝蓋。
- 背部保持挺直，但從臀部稍微往前傾以維持平衡。

在協助下向前踏出 10 步：

- 擺出站立姿勢。
- 從冰鞋中央保持身體中心平衡。
- 雙腳平行站立。
- 從站立位置往前踏出 10 小步。
- 讓冰鞋朝下，刀面放在地（冰）上。
- 用同樣的方法以另一隻冰鞋前進。
- 以相同的順序重複同樣的動作，直到能夠平順地完成前進的動作。

規定動作技巧第二級

技巧分級－規定動作技巧第二級－分解動作

不需協助向前踏出 10 步：

- 擺出站立姿勢。
- 透過冰鞋維持中心平衡。
- 以兩隻冰鞋平行站立。
- 向前邁出 10 個小踏步。
- 冰鞋朝下，將刀面放在地（冰）上。
- 用相同的方式再繼續以另一腳向前邁進。
- 以相同順序重複進行，直到能夠平順地完成前進動作。

前進葫蘆形（雙腳 S 形）、靜止站立（重複 3 次）：

- 擺出站立姿勢。
- 雙腳平行。
- 腳尖向外、腳跟併攏，刀面放在地（冰）上。
- 腳尖向內、腳跟向外，刀面放在地（冰）上。
- 重複此順序數次。

在協助下向後擺動或踏步：

- 擺出站立姿勢．
- 冰鞋平行，刀面放在地（冰）上。
- 行進時將腳抬起，重量置於拇趾上。
- 透過前後扭轉的「擺動」動作向後滑行。
- 向後滑行時腳尖向內，採取小踏步行進。
- 頭部保持朝上且面向前方，膝蓋微微彎曲且雙臂向兩側伸展以保持平衡。
- 身體始終保持面向前方。僅移動上半身以下的臀部、腿和腳。

雙腳向前滑行至少身體長度的距離：

- 擺出站立姿勢。
- 以小踏步向前滑行。
- 使用雙腳向前滑行，雙腳平行、頭部朝上並面向前方。
- 膝蓋微微彎曲，手臂微微往前向兩側伸展。
- 滑行身體長度的距離。

規定動作技巧第三級

動作分級－規定動作技巧第三級－分解動作

不須協助自行向後擺動或踏步：

- 擺出站立姿勢。
- 冰鞋平行，將刀面放在地（冰）上。
- 透過前後扭轉的「擺動」動作向後滑行。
- 行進時將腳抬起，重量置於拇趾上。
- 頭部保持朝上且面向前方，膝蓋微微彎曲且雙臂向兩側伸展以保持平衡。
- 身體始終保持面向前方。僅移動上半身以下的臀部、腿和腳。

做出五次前進葫蘆形（雙腳 S 形）至少 10 英尺：

- 擺出站立姿勢。
- 雙腳平行。
- 彎曲膝蓋以產生更多速度進行更多滑行。
- 上半身保持筆直且雙臂微微往前向兩側伸展。
- 往前踏出數小步，以雙腳向前內外滑行，直到稍微比臀寬要大的距離。
- 腳尖彼此微微拉攏，膝蓋微微抬起。
- 眼睛專注於行進方向。
- 重複此順序至少 10 英尺距離。

在場上向前滑行：

- 擺出站立姿勢。
- 雙膝彎曲行進。
- 雙臂微微往前向兩側伸展。
- 透過兩腳冰鞋平均地平衡重心。
- 繼續在場上滑行。
- 指示運動員將重心在雙腳間進行轉移。
- 專注在行進方向。

向前蹲滑至少身體的長度距離：

- 擺出站立姿勢。
- 雙腳平行向前滑行。
- 以雙腳滑行、頭部朝上且面對前方。
- 向前滑行，膝蓋彎曲以降低臀部，直到臀部略微高於膝蓋。
- 恢復站立姿勢，同時向前滑行。

規定動作技巧第四級

技巧分級－規定動作技巧第四級－分解動作

雙腳向後滑行至少身體長度的距離：

- 擺出站立姿勢，背對行進方向。
- 使用行進或擺動技巧，頭部朝上且面向前方向後滑行。
- 膝蓋微微彎曲且雙臂向前伸展。
- 重心平衡保持在拇趾上。
- 雙腳平行，滑行身體長度的距離。

原地或移動中雙腳跳躍：

- 擺出站立姿勢，雙手手臂向前伸展。
- 彎曲膝蓋然後向上推起，進行一個小跳躍。（假如運動員在移動時已較為自在舒適，要求其在移動時進行小跳躍。）
- 膝蓋彎曲落地且重心需落在拇趾上，然後腳跟晃動冰刀的中／後部。

單腳雪犁剎車（左腳或右腳）：

- 擺出站立姿勢。
- 向前滑行。
- 以雙腳滑行。
- 用一隻腳微微向前方及側邊滑行，
 腳尖向內彎，並將施力作用在內刃
 （冰刀內緣）以利滑行動作。
- 慢慢煞車停止。
- 整個動作應在一條直線上展現。
- 保持雙臂朝外以維持平衡。
- 保持頭部向上且雙臂微微往前向兩側伸展。

單腳向前滑行至少身體的長度距離（左腳和右腳）：

- 擺出站立姿勢。
- 以小踏步前進。
- 使用兩隻冰鞋向前滑行。
- 透過一隻冰鞋平衡重心。
- 抬起另一隻冰鞋到重心腳的腳踝
 處。
- 保持身體和頭部向上、面向正前方
 且手臂微微往前向兩側伸展。
- 滑行身體的長度距離。
- 另一腳以同樣順序重複相同動作。

規定動作技巧第五級

技巧分級－規定動作技巧第五級－分解動作

前滑推刃：

- 維持良好平衡地站立。
- 透過冰鞋維持重心平衡。向前滑行時，身體重心應置於冰刀中後部。
- 雙腳站立，腳尖朝外約 60 度。
- 膝蓋稍微彎曲。
- 應以雙腳內刃使出推力，而非使用腳尖。身體重心應隨著每次推進，平均地從一腳轉移到另一腳。
- 雙臂必須往兩側伸展並微微向前以保持平衡。
- 保持頭部高度，眼睛專注在行進方向。
- 至少不中斷地交替進行四次。

做出五次後退葫蘆形（雙腳 S 形）至少 10 英尺：

- 擺出站立姿勢，背對行進方向。
- 以雙腳向後內外滑行，直到雙腳稍微大於臀寬距離。
- 腳跟稍微朝向彼此，雙腳靠攏，膝蓋微微抬起。
- 上半身保持筆直且雙臂微微往前向兩側伸展。

在場上以雙腳往左右畫曲線向前滑行：

- 擺出站立姿勢。
- 開始向前滑冰並擺出雙腳滑行姿勢。
- 從任一個方向開始畫曲線，將身體上半部轉向該方向。
- 保持手臂微微向前往側邊伸展，並彎曲膝蓋。

即時地做出由前到後的雙腳旋轉：

- 擺出站立姿勢，雙腳平行。
- 上半身朝旋轉方向旋轉 90 度。
- 臀部朝上半身同方向旋轉 180 度。

規定動作技巧第六級

技巧分級－規定動作技巧第六級－分解動作

由前向後雙腳轉彎滑行：

- 擺出站立姿勢。
- 雙腳平行向前滑行。
- 身體上半部向左旋轉。
- 臀部向左旋轉 180 度，同時身體上半部向右旋轉到「停頓支撐點」。
- 也可以朝相反方向進行旋轉。
- 繼續向後滑行。

連續做出五次單腳前進葫蘆形（單腳 S 形）繞圈（左腳和右腳）：

- 擺出站立姿勢，外側手臂向前畫圈，內側手臂向後朝上。
- 以逆時針運動雙腳向前滑行，只使用外側腳從前進葫蘆形動作開始。
- 連續重複相同動作繞完整一圈，重點在膝蓋的上下運動。
- 依照上述指示按順時鐘方向旋轉。

單腳向後滑行身體長度的距離（左腳和右腳）：

- 擺出站立姿勢，背對行進方向。
- 以雙腳滑行姿勢向後滑行，抬起左腳至腳踝高度時將重心平衡置於右腳拇趾上。
- 滑行等同身體長度的距離。
- 另一腳重複相同動作。

前蓮蓬：

- 將一隻腳的腳跟抬起，刀齒著地（冰）。
- 另一腳以內刃向前環繞滑行，轉一圈後停止。

規定動作技巧第七級

技巧分級－規定動作技巧第七級－分解動作

後滑推刀：

- 擺出平衡良好的站姿，背對行進方向。
- 膝蓋稍微彎曲。
- 將重心轉移到一隻腳上，另一腳則以半葫蘆形（S形）動作行進。
- 推進腳在滑冰足前抬起，將重心放在拇趾上平衡地滑行。
- 讓推進腳著地（冰），和另一隻腳平行。轉移重心，另一腳重複相同動作。
- 雙臂微微向前並朝兩側伸展。

由後轉前雙腳轉彎身滑行：

- 擺出平衡良好的站立姿勢，背對行進方向。
- 雙腳向後滑行。
- 雙臂伸展，上半身朝轉彎方向旋轉90度。
- 臀部和上半身同方向旋轉180度。
- 向前滑行。

T字煞車，左腳或右腳：

- 擺出站立姿勢，雙腳呈「T」字形。
- 不論哪一腳在後，都呈「T」字形
 的頂部橫線形狀，同一邊的手臂應
 向前。
- 膝蓋稍微彎曲，用後腳推蹬並以單
 腳直線滑行。
- 將後腳置於外刃上，放在滑行足後
 方。將重量轉移到後腳上，按壓地
 （冰）面產生滑行煞停動作。

前進雙腳轉身繞圈（左右）：

- 擺出站立姿勢。
- 雙腳向前滑行繞圈。
- 上半身朝轉彎方向旋轉90度成圓。
- 以肩膀進行和臀部反方向的旋轉，
 讓臀部旋轉成圓，到達「停頓支撐
 點」後繼續向後繞圈滑行。

規定動作技巧第八級

技巧分級－規定動作技巧第八級－分解動作

做出五次連續前剪冰（左右）：

- 擺出站立姿勢，以頭部、肩膀及手臂做為圓心。
- 沿逆時針方向向前滑行。
- 雙腳滑行，以外側腳向外推滑呈弓箭步姿勢後，抬起外側腳跨越滑冰足後著冰，並保持在行進曲線內側。
- 外側腳跨越滑冰足著冰後與原內側滑冰交叉變成內側滑冰足，外側足抬起至於滑冰足旁。
- 重複五次連續剪冰。
- 以順時針方向重複以上動作。

前進外刃繞圈（左右）：

- 擺出站立姿勢，滑冰臂向前、自由臂向後。
- 以雙腳滑行姿勢向前滑冰。
- 從任一方向開始運用刀刃。
- 保持手臂朝外且膝蓋稍微彎曲。
- 抬起外側腳置於滑冰足腳跟上。
- 維持以冰刃單腳滑行。
- 以另一個方向重複（順時針與逆時針）。

做出五次連續後退半葫蘆形（S形）繞圈（左右）：

- 擺出站立姿勢，外側手臂沿外圈擺動，內側手臂向後舉起。
- 雙腳以逆時針方向運動向後滑行。
- 只以外側腳開始進行葫蘆形（S形）動作，使用膝蓋蹲下起身動作。

- 繼續重複動作繞行一個完整的圓，至少進行五次連續單腳葫蘆形（S形）。
- 依照上述步驟以順時針方向繞圈。

雙腳旋轉：

- 擺出站立姿勢，雙腳腳趾微微朝內距離與臀部同寬。
- 膝蓋稍微彎曲同時以微微「纏繞」（往旋轉的反方向）的姿勢旋轉上半身。
- 以微微「揮臂」的姿勢開始讓身體旋轉，膝蓋稍微抬起，腳尖內縮。內側旋轉腳位於後內刃的拇趾球上，外側旋轉腳在內刃的中後部上。手臂朝胸部拉近。

規定動作技巧第九級

分級技巧－規定動作技巧第九級－分解動作

前進外刃轉三（左右）：

- 放鬆地向前滑行。
- 擺出雙腳滑行姿勢，外側手臂向前、內側手臂向後舉起。
- 從任一方向開始畫曲線，手臂保持伸展且膝蓋稍微彎曲。舉起外側腳並置於滑冰足腳跟上，上半身旋轉以外刃繼續畫曲線。
- 將滑冰足膝蓋稍微抬起，向前搖擺準備旋轉，臀部往行進曲線方向由前到後旋轉 180 度。滑冰足膝蓋再次彎曲，繼續以後內刃滑行。
- 旋轉後藉由將肩膀往後撐、外側手臂置於身體前，讓上半身朝向行進曲線內側，確認臀部與肩膀是否過度旋轉。

- 自由足保持在滑冰足腳跟上，整個動作期間頭部向上且背部挺直。
- 繼續以後內刃畫曲線滑行。

內刃前進（左右）：

- 擺出站立姿勢，自由臂向前、滑冰臂向後。
- 以雙腳滑行姿勢向前滑冰。
- 從任一方向開始運用刀刃，上半身朝行進曲線方向轉動。

- 舉起內側腳並置於滑冰足腳跟上。
- 以刀刃維持單腳滑行。
- 以另一個方向重複（順時針與逆時針）。

以任何深度拖刀或單腳蹲滑前進：

拖刀前進

- 放鬆地向前滑行。
- 以任一腳單腳滑行。
- 自由足保持伸展、背部挺直、腳尖外翻。
- 臀部放低至滑冰足膝蓋的位置，背部挺直且自由足以水平姿勢伸展拖曳。
- 拖刀期間以自由足沿冰面上拖行，僅以腳掌側面或冰鞋接觸冰面。

單腳蹲滑

- 放鬆地向前滑行。
- 膝蓋下蹲。
- 一隻腳向前伸展，與地（冰）面平行。
- 回到蹲姿再回到站姿。

兔跳：

- 放鬆地向前滑行，保持雙臂微微向前往側邊伸展。
- 單腳向前滑行、膝蓋彎曲，另一（自由）腳往後伸展。
- 自由足向前搖擺往空中跳躍，從滑冰足膝蓋離開，往下落在自由足的刀齒和跳躍腳的刀面。
- 回到原本的滑行狀態。

規定動作技巧第十級

分級技巧－規定動作技巧第十級－分解動作

前內轉三（左右）：

- 放鬆地向前滑行。
- 擺出雙腳滑行姿勢，外側手臂向前、內側手臂向後舉起。
- 從任一方向開始畫曲線，手臂保持伸展且膝蓋稍微彎曲。舉起內側腳並置於滑冰足腳跟上，上半身旋轉以內刃繼續畫曲線。
- 將滑冰足膝蓋稍微抬起，向前搖擺準備旋轉，臀部往行進曲線方向由前到後旋轉 180 度。滑冰足膝蓋再次彎曲，繼續以後外刃滑行。
- 旋轉後藉由將肩膀往後撐、外側手臂置於身體前，讓上半身朝向行進曲線內側，確認臀部與肩膀是否過度旋轉。
- 自由足保持在滑冰足腳跟上，整個動作期間頭部向上且背部挺直。
- 以後外刃繼續畫曲線滑行。

做出五次連續後退剪冰（左右）：

- 擺出站立姿勢，以頭部、肩膀及手臂做為圓心。
- 以逆時針方向向後滑行。
- 以雙腳滑行，開始後退半葫蘆形（S形）。外側腳重量現在應置於內側腳上，抬起外側腳置於滑行足上，並以內刃保持在行進曲線內側。
- 現在位於圓圈外側的腳，腳尖抬起外刃向圓圈內側伸展。
- 重複五次連續剪冰。
- 以順時針方向重複以上動作。

雪犁（腿）煞車：

- 放鬆地向前滑冰，擺出雙腳滑行姿勢，雙臂伸展保持平衡且膝蓋彎曲。
- 保持上半身面向正前方，雙腳快速地朝同方向旋轉 90 度，並下壓以產生一個快速的鏟冰動作。
- 使用前腳內刃和後腳外刃來產生煞停效果。
- 雪犁煞車可以從任何方向進行。

前進飛燕滑行三倍身長的距離：

- 擺出準備姿勢。
- 向前滑冰。
- 以雙腳滑行。
- 將一隻腳抬離冰面，向後伸展，同時以另一隻腳向前滑行。
- 腰部向前彎曲，直到上半身與冰面平行。
- 抬起伸展足，讓膝蓋和腳與臀部同高，保持頭部朝上並面向前方。
- 拱背並保持手臂向側邊伸展。

規定動作技巧第十一級

技巧分級－規定動作技巧第十一級－分解動作

連續前進外刃（每一腳至少兩次）：

- 雙腳交替至少進行四次半圓滑行。
- 如果從右腳開始，右臂應向前，左臂在後且雙腳呈「T」字形，左腳在後。
- 從外刃開始推動，自由足保持在滑冰足腳跟處，身體其餘部位維持在初始位置。維持此滑行姿勢，以外刃畫半圓的一半。

- 在半圓畫到一半的時候，慢慢地將自由足往前帶到滑冰足前方，同時改變手臂位置讓自由臂向前，滑冰臂在後。藉由手臂向下往臀部延伸再回到上方位置進行變換。

連續前進內刃（每一腳至少兩次）：

- 必須以雙腳輪流進行至少連續四次的半圓滑行。
- 如果是從右腳開始，右臂應向前，左臂在後，且左腳在後呈「T」字形。
- 從左內刃推動，自由足保持在滑冰足的腳跟處，身體其餘部分則在一開始的位置。以滑冰足內刃保持此滑行姿勢畫半個半圓。

- 在半圓畫到一半的時候，慢慢地把自由足往前帶向滑冰足的前方，同時改變手臂位置讓滑冰臂向前，自由臂在後。藉由手臂向下往臀部延伸再回到上方位置進行變換。

前進內刃摩合克（左右）：

- 放鬆地向前滑行。
- 以前內刃呈曲線向前滑行。
- 自由足應保持向後伸展姿勢。
- 滑冰臂為主導，自由臂放在後面，頭部朝向行進曲線內側。
- 準備旋轉，先旋轉上半身，將自由足以正確的角度帶向滑冰足，讓自由足的腳跟靠近滑冰足的腳背。
- 自由足置於冰面上，同時以滑冰足沿著行進路線快速滑行然後抬起，臀部面對滑冰足。重心從一腳轉移到另一腳。
- 繼續以後內刃滑行，滑冰臂向前，自由臂在後，頭部朝向行進曲線內側。停頓支撐點位置近似於完成前外刃轉三。

連續外刃後退（每一腳至少兩次）：

- 擺出站立姿勢，面對行進方向。
- 以左後內刃進行後退半葫蘆形（S形）開始運用刀刃，接著推向右後外刃，稍微傾身繞圈。自由臂向前伸展，滑冰臂向後伸展且頭部朝向行進曲線內側。以外刃保持此滑行姿勢畫半個半圓。

- 在半圓畫到一半的時候，慢慢地把自由足往後帶向滑冰足的腳跟，然後繼續在滑冰足腳跟的軌跡上稍微向後伸展。此時改變手臂位置讓滑冰臂向前，自由臂在後，且頭部朝向行進曲線外側。藉由手臂向下往臀部延伸再回到上方位置進行變換。
- 以另一邊的刀刃重複。

連續內刃後退（每一腳至少兩次）：

- 擺出站立姿勢，背對行進方向。
- 以左後內刃進行後退半葫蘆形（S形）開始運用刀刃，接著推向右後內刃，稍微傾身繞圈。自由臂向前伸展，滑冰臂向後伸展且頭部朝向行進曲線內側，帶起內側腿向前伸展。以內刃保持此滑行姿勢畫半個半圓。

- 在半圓畫到一半的時候，慢慢地把自由足往後帶向滑冰足的腳跟，然後繼續在滑冰足腳跟的軌跡上稍微向後伸展。此時改變手臂位置讓滑冰臂向前，自由臂在後，且頭部朝向行進曲線內側。藉由手臂向下往臀部延伸再回到上方位置進行變換。

規定動作技巧第十二級

技巧分級－規定動作技巧第十二級－分解動作

華爾滋跳：

- 擺出「T」字形站姿。前腳為跳躍足，
 後腳為自由足。

- 彎曲跳躍足以前外刃進行強力推刃，
 自由足向前上方擺動準備跳躍，同時
 以跳躍足往上躍向空中。

- 在空中旋轉半圈，然後著地落在自由
 足以後退外刃著地。

- 頭部應面對來向，手臂往側邊撐起以保持平衡，兩邊臀部平行且自
 由足在到達停頓支撐點時筆直向後伸展。

- 繼續以後外刃滑行。

單腳旋轉（最少三圈）：

- 擺出「T」字形站姿。
 前腳為滑冰足。

- 滑冰臂穿過上半身拉
 提，幫助形成「纏繞」
 狀。另一隻手臂向後
 緊緊撐住。在推進前
 手臂開始旋轉。

- 推進至一個產生繃緊的前進外刃轉三開始旋轉，自由足圍繞側邊擺
 動並朝滑冰足拉近。

- 手臂帶向胸部，重心置於拇趾上以底部刀齒繼續進行旋轉。

- 將自由足放到冰上推向後退外刃，結束並離開旋轉狀態。

摩合克步順序（以順時針和逆時針方向重複）。有兩種預備步可選擇：

步驟順序如下：（逆時針方向）

- 左腳外刃前進（左前外）
- 右腳前進剪冰（右前內）
- 左腳外刃前進
- 右前內刃摩合克（右腳內刃前進）轉左腳內刃後退（左後內）
- 右後外刃（右後外）
- 左後內剪冰（左後內），到圓圈內側右前內，併腳
- 以右腳順時針方向開始重複。

從規定動作技巧第九級到十二選擇三個動作結合：

雙人規定動作技巧

雙人規定動作技巧第一級

技巧分級－雙人規定動作技巧第一級－分解動作

手牽手一致協調地推刃前進滑行：

- 每個方向至少推刃四次。
- 如規定動作技巧第五級中所説明展
現推刃技巧。

手牽手一致協調地剪冰前進：

- 每個方向至少剪冰四次。
- 如規定動作技巧第八級中所説明展
現前剪冰技巧。

同步雙腳旋轉：

- 兩人肩並肩，至少旋轉三圈。
- 如規定動作技巧第八級中所説明展現雙腳旋轉技巧。（開始位置可
自由選擇）

備註：本手冊是以逆時針方向滑冰撰寫，如果是順時針方向請將術語加
上反向説明。

雙人規定動作技巧第二級

技巧分級－雙人規定動作技巧第二級－分解動作

同步前蓮蓬（並排）：

- 兩人肩並肩展現此技巧至少一圈。開始位置可自由選擇
- 如規定動作技巧第六級所説明展現蓮蓬技巧。

同步兔跳（手牽手）：

- 滑冰者肩並肩，手牽手向前滑冰。
- 搭檔兩人皆以雙腳滑行，展現如規定動作技巧第九級所説明的技巧。

雙人雙腳旋轉：

- 最少三圈。
- 滑冰者位置可自行選擇。

雙人規定動作技巧第三級

分級技巧－雙人規定動作技巧第三級－分解動作

一致協調地後剪冰（位置可自由選擇，順時針與逆時針方向）：

- 每個方向至少四次剪冰。
- 如規定動作技巧第十級所説明展現剪冰技巧。

兔跳抬升（手臂交叉握持或撐扶腋下）：

- 滑冰者以所選擇位置肩並肩向前滑冰。
- 兩人以雙腳滑行，女生如規定動作技巧第九級所説明展現兔跳技巧。
- 女生跳躍時同時被舉起及放下，以完成正確的著地。
- 在整個舉升動作期間男生保持雙腳滑行。

連接步（樣式可自由選擇）：

- 兩人可牽手或搭肩，或彼此不接觸地滑冰，但應盡力維持協調一致。
- 步法是先前學習的旋轉與腳步流暢的結合，例如轉三、摩合克和剪冰。
- 連接步在場地一半長度的範圍內進行。

基立安握持雙人旋轉（最少三圈）：

- 兩人站在圓圈的兩邊，手臂伸展。
- 以後剪冰動作開始往前朝向彼此邁步，擺出基利安握持姿勢。
- 一人可展現雙腳旋轉，另一人單腳旋轉，或兩個人皆單腳旋轉。
- 旋轉結束時，兩人皆朝外推向後外刃。

以擁抱姿勢拖刀（肩並肩）：

- 兩人肩並肩向前滑冰，以所選擇方式握持。
- 兩人如規定動作技巧第九級所說明，協調一致地展現拖刀技巧。
- 兩人上下動作應一致。

肩並肩半圈菲利普：

- 開始動作可自由選擇，無論是內刃摩合克或是外刃轉三。
- 開始動作完成後。自由足筆直向後伸展。刀齒點冰上跳起，在空中旋轉半圈（由後轉前），著地落在另一腳的刀齒上，並以原本的伸展足朝行進方向單腳滑行。

雙人規定動作技巧第四級

分級技巧－雙人規定動作技巧第四級－分解動作

扶握姿勢飛燕（位置可自由選擇）：

- 兩人以所選擇的扶握位置向前滑冰。
- 兩人如規定動作技巧第十級所說明，展現前飛燕技巧。
- 飛燕至少須維持三倍身長的距離。

一人採蓮蓬，另一人採飛燕動作；蓮蓬和飛燕可以向前或向後進行（修改過的死亡迴旋）：

- 搭檔以飛燕姿勢至少完整地旋轉一圈。

同步華爾滋跳（肩並肩）：

- 可以向前或向後從任何位置開始。
- 兩人如規定動作技巧第十二級所說明，展現華爾滋跳的技巧。
- 在跳躍期間兩人保持肩並肩。

華爾滋舉跳：

- 華爾滋舉跳是運用握住腋下的抬提開式舞姿展現（參見〈扶握位置〉）。
- 兩人以外刃向前滑冰。
- 兩人一致協調地彎曲膝蓋，男生雙腳屈膝。
- 女生在男生協助下進行華爾滋跳。
- 男生的舉臂應充分伸展。
- 成華爾滋跳時，女生應以後外刃著地，自由足伸展。男生在抬舉及協助女生華爾滋跳著地期間保持雙腳滑行。著地後，兩人可伸展自由足，同時以外刃滑行。男生放開女生腋下並將手臂向後伸展。

同步單腳旋轉（至少三圈）：

- 向前或向後均可。
- 搭檔兩人如同規定動作技巧第十二級的說明，一起進行單腳旋轉。
- 搭檔兩人同時完成並結束旋轉動作。

連接步（S形或圓形）：

- 搭檔兩人自行選擇扶握方式或彼此獨立地滑行，但保持協調一致。
- 步法是先前學習的旋轉與腳步流暢的結合，例如轉三、摩合克和剪冰。
- S形連接步涵蓋半個滑冰場長的範圍，至少具備兩次弧形曲線。圓形連接步則必須完成一個完整360度的圓圈。

備註：這裡的敘述搭檔為一男一女，但也可以同性搭檔進行。

冰舞規定動作技巧

華爾滋 規定動作技巧第一級

技巧分級－華爾滋規定動作技巧第一級－分解動作

六拍前遞進步（逐漸前進）（左右）：

- 擺出站立姿勢。
- 雙腳滑行，以外側腳前滑推刃，肩膀朝向圓圈內。
- 外側腳推向冰面，並通過滑冰足向前進，產生新的緊隨滑冰足並離開冰面的自由足。
- 雙腳同時收回，並以外側腳從內刃推離。
- 六拍遞進步（逐漸前進）的節奏：第一步兩拍、第二步一拍、第三步三拍。

六拍前外刃擺腿搖滾步（交叉推刃）（左右）：

- 擺出站立姿勢，手臂稍微向前往側邊伸展。
- 外刃推滑；推行足以和滑冰足呈 45 度角方向推離內刃。
- 滑冰足膝蓋彎曲，自由足向後伸展三拍，當自由足接近滑冰足通過時，將滑冰足膝蓋抬起並向前伸展三拍。
- 刀刃滑出一個完整的半圓或一條弧線。

華爾滋規定動作技巧第二級

技巧分級－華爾滋規定動作技巧第二級－分解動作

連續六拍前遞進步（逐漸前進）（左右，每個方向至少兩次）：

- 擺出站立姿勢，手臂稍微向前往側邊伸展。
- 如華爾滋規定動作技巧第一級所說明，展現遞進步（逐漸前進）技巧。

- 帶起雙腳，並立刻改變至內刃，以推向下一個遞進步（逐漸前進）（轉換）。
- 至少重複兩次。

連續六拍前進外刃擺腿搖滾步（左右，每個方向至少兩次）：

- 擺出站立姿勢，手臂稍微向前往側邊伸展。
- 如華爾滋規定動作技巧第一級所說明，展現擺腿搖滾步技巧（交叉推刃）。
- 帶起雙腳，並立刻改變至內刃，以推向下一個擺腿搖滾步（交叉推刃）。
- 至少重複兩次。

華爾滋規定動作技巧第三級

技巧分級－華爾滋規定動作技巧第三級－分解動作

荷蘭華爾滋音樂：¾ 華爾滋，每分鐘 138 拍；兩遍舞圖或在冰面上完成一次：

- 基立安舞蹈位置姿勢。搭檔面對相同方向，女生在男生右邊，男生的右肩在女生的左後方。女生的左臂越過男生的身體前向其左手伸展，男生右臂在女生後方，以右手互握並置於女生髖骨上方腰部。
- 預備步：左腳三拍推刃、右腳三拍推刃、左腳三拍推刃、右腳三拍推刃。
- 搭檔兩人的腳步一致。

227

探戈規定動作技巧第一級

技巧分級－探戈規定動作技巧第一級－分解動作

四拍前進夏塞（左右）：

- 擺出站立姿勢，手臂稍微向前往側邊伸展。
- 以逆時針方向往前滑冰，以準備進行左夏塞，順時針方向準備進行右夏塞。
- 雙腳滑行，以外側腳前滑推刃，肩膀朝向圓圈內側。
- 收回雙腳，並抬起原本的滑冰足朝向下一個滑冰足的腳踝，同時維持和冰面平行。
- 收回冰面上的雙腳，推刃離開滑冰足內刃完成夏塞。
- 四拍前進夏塞節奏：第一步一拍、第二步一拍、第三步兩拍。

四拍前滑夏塞（左右）：

- 擺出站立姿勢，手臂稍微向前往側邊伸展。
- 以逆時針方向往前滑冰，以準備進行左滑夏塞。
- 雙腳滑行，以外側腳前滑推刃，肩膀與冰面平行。
- 帶起雙腳，內側腳向前滑行，同時彎曲滑冰足膝蓋。
- 收回雙腳。
- 四拍前滑夏塞節奏：第一步兩拍、第二步兩拍。

四拍前外刃擺動搖滾步（交叉推刃）（左右）：

- 擺出站立姿勢，手臂伸展。
- 推向外刃；推行足以和滑冰足呈 45 度角方向推離內刃。
- 彎曲滑冰足膝蓋，自由足向後伸展兩拍，然後靠近滑冰足通過並向前伸展兩拍，往上帶到滑冰足膝蓋。（靠近並通過滑冰足，並將膝蓋往上帶直）
- 刀刃劃出一個完整的半圓或一條弧線。

探戈規定動作技巧第二級

技巧分級－探戈規定動作技巧第二級－分解動作

連續四拍前進夏塞（左右，每個方向至少兩次）：

- 擺出站立姿勢，手臂稍微向前往側邊伸展。
- 如探戈規定動作技巧第一級所說明，展現夏塞技巧。
- 帶起雙腳並立刻改變至內刃，以推向（轉換）夏塞動作。
- 至少重複進行兩次。

連續四拍前滑夏塞，四拍外刃擺腿搖滾步（交叉推刃）（左右，每個方向至少兩次）：

- 擺出站立姿勢，手臂稍微向前往側邊伸展。
- 連接步組成：左前外刃步兩拍，滑冰足膝蓋彎曲。起身、收腳、膝蓋再度彎曲進行左前內前滑夏塞兩拍、起身、收腳、推向右前外刃進行四拍擺動搖滾步。 數一、二兩拍，滑冰足膝蓋彎曲，自由足向後伸展；數三、四兩拍，抬起滑冰足，自由足向前擺動。左前外步兩拍、右前內前滑夏塞兩拍、左前外擺腿搖滾步（交叉推刃）四拍。
- 重複進行兩次。

探戈規定動作技巧第三級

技巧分級－探戈規定動作技巧第三級－分解動作

卡納斯塔探戈，搭配音樂：兩遍舞圖或在冰面上完成一次

- 反向基立安舞蹈位置姿勢。基本動作和基立安相同，除了女生是在男生的左邊。
- 預備步：左腳推刃兩拍、右腳推刃兩拍、左腳推刃兩拍、右腳推刃兩拍。
- 搭檔兩人的腳步相同。

節奏藍調規定動作技巧第一級

技巧分級－節奏藍調規定動作技巧第一級－分解動作

左前外刃遞進步（逐漸前進）（四拍）轉右前外刃擺動搖滾步（交叉推刃）
（四拍）：

- 擺出站立姿勢。
- 以逆時針方向往前滑冰，準備進行左遞進步（逐漸前進）。
- 雙腳滑行，以外側腳前滑推刃，肩膀朝向圓圈內側。
- 外側腳觸擊一旁的冰面，並通過滑冰足向前行進，跟隨下一個滑冰
 足將下一個自由足帶離冰面。
- 雙腳同時收回，並以外側腳從內刃推離。
- 四拍遞進步（逐漸前進）節奏：第一步一拍、第二步一拍、第三步
 兩拍。
- 收回雙腳；朝左前內刃進行一個輕微的轉換，並推向右前外刃進行
 擺腿搖滾步（交叉推刃）。（自由足在後兩拍、滑冰足膝蓋彎曲，
 自由足在滑冰足膝蓋前上方兩拍）。

左前外刃開展（兩拍）到右前內刃遞進步（逐漸前進）（四拍）：

- 擺出站立姿勢。
- 膝蓋彎曲推向左前外刃（一拍）。
- 第二拍，滑冰足膝蓋抬起，自由足以 45 度向後持續朝滑冰足伸展。
 這就是開展。
- 往下回到滑冰足膝蓋，保持相同的弧線，右腳推刃至右前內（一拍）、
 左前外（一拍）、右前內（兩拍）。此即為前內遞進步（逐漸前進）。

節奏藍調規定動作技巧第二級

技巧分級－節奏藍調 規定動作技巧第二級－分解動作

左前內到右前內擺腿搖滾步（交叉推刃）（每次四拍）：

- 在長軸上擺出站姿。
- 從右前內刃推進（內遞進步（逐漸前進）的最後一步）至左前內擺腿搖滾步（交叉推刃），開始和結束均在長軸上（四拍，數三、四、一、二）。
- 從左前內擺腿搖滾步（交叉推刃）推進至右前內擺腿搖滾步（交叉推刃）（四拍，數三、四、一、二）。

左前外遞進步（逐漸前進）（四拍，數三、四、一、二），轉向右前內後交叉墊步（數三、四），左前外後交叉墊步（數一、二），右前內（每兩拍數三、四）。（結束舞圖）：

- 從弧線頂步開始，以左前遞進步（逐漸前進）滑出五圖的彎角。
- 向後交叉應繼續保持輕微彎曲路線。
- 雙腳一致；膝蓋應再次彎曲，以準備開始第二遍舞圖。

結束樣式可自由選擇：跟隨左前遞進步（逐漸前進）並進行第一次右前內後交叉墊步，滑冰者可略過左前外後交叉墊步，選擇收腳並推向左前外刃。這是在第二個右前內後交叉墊步之後進行：

- 從弧線頂步開始，以左前遞進步（逐漸前進）滑出舞圖的彎角。
- 第一個後交叉墊步應持續畫出曲線。
- 收腳並推向左前外刃（這是可選步法）並越過右腳後方以進行第二次後交叉墊步。
- 雙腳應一致；膝蓋應彎曲，以準備開始第二遍舞圖。

節奏藍調規定動作技巧第三級

技巧分級－節奏藍調 規定動作技巧第三級－分解動作

節奏藍調，搭配音樂（兩種舞圖）：

- 基立安舞蹈位置姿勢。基本動作和荷蘭華爾滋相同。
- 預備步：左腳推刃兩拍、右腳推刃兩拍、左腳推刃兩拍、右腳推刃兩拍
- 搭檔兩人的腳步需相同。

扶握位置

面對面位置

華爾滋握法

搭檔兩人面對面，一個人向前滑冰一個人向後滑冰。男生的右手緊貼著女生左肩胛骨，手肘抬起且彎曲將其抱緊。女生的左手貼著男生右肩前方，手臂舒適地搭在男生手臂上，手肘對手肘。男生的左臂和女生的右臂以平均的肩膀高度伸展，雙手緊握。兩人的肩膀平行。

雙臂交叉握法

搭檔兩人面對面，雙方手臂交叉同手相握。

並肩位置

手牽手握法

搭檔兩人手牽手，雙臂舒適自然地伸展。

雙臂交叉握法

搭檔兩人面對相同方向肩並肩站立。一個人的右手緊握另一個人的左手。

基立安握法

搭檔兩人面對相同方向，女生在男生的右邊，男生的右肩在女生的左後方。女生的左臂越過男生身體前方向男生的左手伸展，男生的右臂搭在女生背後髖骨上。女生右手和男生搭在其髖骨的手緊握。

握住腋下的抬提開式舞姿

　　搭檔兩人面對相同方向以單腳滑冰，女生的右手牽著男生的左手，男生的右手放在女生的左臂下。女生左手放在男生的右肩上。

單臂握法

　　搭檔兩人並肩站立，面對相同方向。女生的左手朝男生左手邊伸展並讓男生握住，男生的右手扶住女生的左臂，女生的右臂向右伸展。

特殊奧林匹克：

花式滑冰——運動項目介紹、規格及教練指導準則

Figure Skating：Special Olympics Coaching Guide

作　　　者／國際特奧會（Special Olympics International，SOI）
翻　　　譯／劉大維
出 版 統 籌／中華台北特奧會（Special Olympics Chinese Taipei，SOCT）

總 編 輯／賈俊國
副總編輯／蘇士尹
編　　輯／高懿萩
行 銷 企 畫／張莉滎‧蕭羽猜‧黃欣

發 行 人／何飛鵬
出　　　版／布克文化出版事業部
　　　　　　台北市中山區民生東路二段 141 號 8 樓
　　　　　　電話：(02)2500-7008 傳真：(02)2502-7676
　　　　　　Email：sbooker.service@cite.com.tw
發　　　行／英屬蓋曼群島商家庭傳媒股份有限公司城邦分公司
　　　　　　台北市中山區民生東路二段 141 號 2 樓
　　　　　　書虫客服服務專線：(02)2500-7718；2500-7719
　　　　　　24 小時傳真專線：(02)2500-1990；2500-1991
　　　　　　劃撥帳號：19863813；戶名：書虫股份有限公司
　　　　　　讀者服務信箱：service@readingclub.com.tw
香港發行所／城邦（香港）出版集團有限公司
　　　　　　香港灣仔駱克道 193 號東超商業中心 1 樓
　　　　　　電話：+852-2508-6231　　傳真：+852-2578-9337
　　　　　　Email：hkcite@biznetvigator.com
馬新發行所／城邦（馬新）出版集團 Cité (M) Sdn. Bhd.
　　　　　　41, Jalan Radin Anum, Bandar Baru Sri Petaling,
　　　　　　57000 Kuala Lumpur, Malaysia
　　　　　　電話：+603- 9057-8822　　傳真：+603- 9057-6622
　　　　　　Email：cite@cite.com.my
印　　　刷／韋懋實業有限公司
初　　　版／2022 年 12 月
售　　　價／新台幣 300 元
I S B N／978-626-7256-26-8
E I S B N／978-626-7256-07-7（EPUB）

城邦讀書花園　布克文化
www.cite.com.tw　WWW.SBOOKER.COM.TW